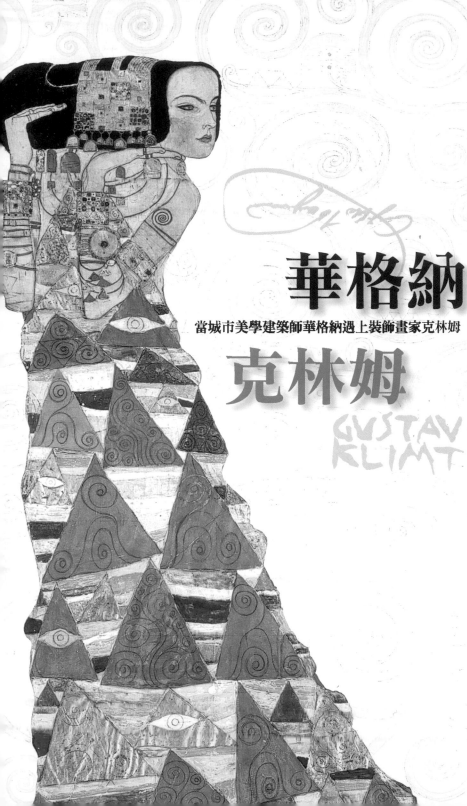

華格納

當城市美學建築師華格納遇上裝飾畫家克林姆

克林姆

GVSTAV
KLIMT

作者■Paco Asensio
翻譯■王偉
審訂■李淑萍

好讀出版

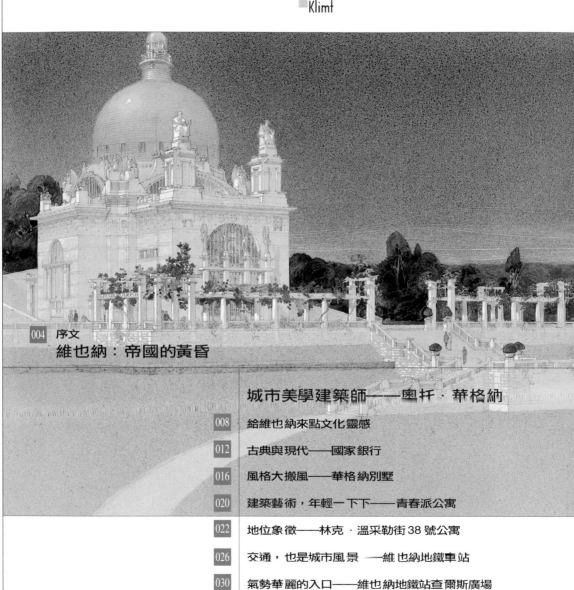

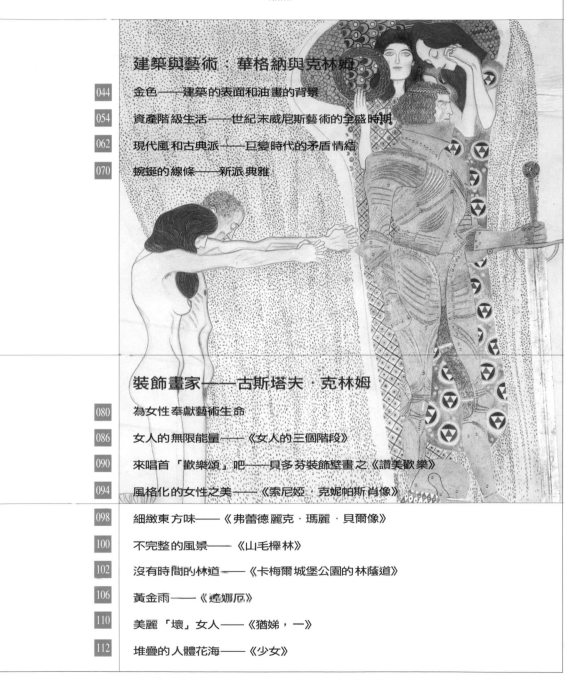

Wagner
Klimt

建築與藝術：華格納與克林姆

裝飾畫家——古斯塔夫·克林姆

序 維也納
帝國的黃昏

十九世紀末，世界陷入了嚴重的危機，許多歷史學家認為第一次世界大戰即萌芽於此刻。社會分裂成各種團體，而個人的身份也不再由其社會地位所決定。宗教與上帝的觀念、殖民主義、道德禮儀、藝術、經濟，以及科學，這些曾被認為是不變的真理，如今卻開始遭到各方質疑，不僅是哲學家和藝術家，社會上各階層的人們都如此。人們意識到工業化和科學不僅使社會的勞工淪為奴隸並造成周而復始的經濟危機，更會引起國家的動盪不安，因而開始嚴厲批判實證主義的荒謬。不僅是政治經濟制度開始變遷，而且關於世界與人性的概念也隨著改變。

維也納的經濟自十九世紀中葉起開始復甦，它擁有一百萬居民，是當時歐洲最重要的首都之一。面對變動中的世界，有

華格納

克林姆

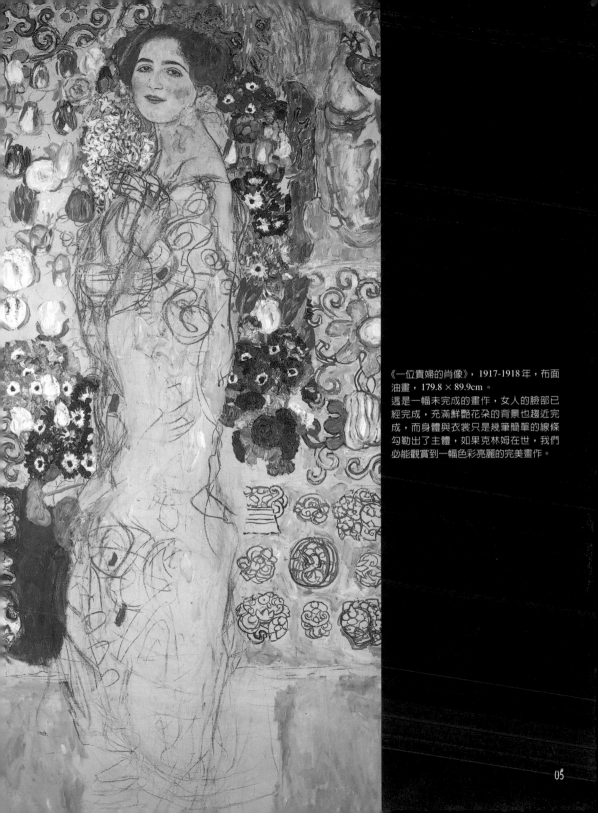

《一位貴婦的肖像》，1917-1918 年，布面油畫，179.8 × 89.9cm。

這是一幅末完成的畫作，女人的臉部已經完成，充滿鮮艷花朵的背景也趨近完成，而身體與衣裳只是幾筆簡單的線條勾勒出了主體，如果克林姆在世，我們必能觀賞到一幅色彩亮麗的完美畫作。

兩個人於此際出現並將現代風格帶入維也納。

　　奧托・華格納深信藝術，尤其是建築藝術，在人們的日常生活中扮演著積極的功能，因此，他開始透過其工作（建築）所具有的功能性與美感以助於社會和諧。他的觀念毫無疑問是實證主義式的，與古斯塔夫・克林姆大相逕庭。克林姆質疑十九世紀社會所謂的「基本真理」，更盡力彰顯十九世紀社會的危機。克林姆的繪畫作品主題常是神情自信的婦女形象，藉以直接地抨擊當時甚至不允許婦女選舉的歐洲社會。儘管兩人觀念針鋒相對，套用尼采的術語，二人分別屬於太陽神和酒神兩種不同氣質，但他們一起開啟維也納的現代風潮。他們都是下一代藝術家的導師：因為克林姆1908年畫展的啟發，奧斯卡・寇克夏卡（1886-1980）和艾貢・席勒（1890-1918）開始他們的畫家生涯，而建築師約瑟夫・霍夫曼（1870-1956）與約瑟夫・馬力雅・歐比里赫（1867-1908）則和其他無以數計的同輩建築師一樣，都曾受教於華格納。

　　華格納與克林姆從事藝術活動的時代正好是維也納極度繁榮的鼎盛時期，那是在一個奇怪的年代，竟然可以使一個早已不合時宜的、無法適應現代歐洲的帝國繼續維持下去。而這個極端的時期——開始於十九世紀最後十年，終止於世界大戰爆發，「現代性」隨後出現，至今我們對它仍然堅信不移。

城市美學建築師

奧托‧華格納

Otto

Wagner

給維也納來點文化靈感
——奧托‧華格納
(Otto Wagner, 1841-1918)

直到十九世紀末期，維也納一直擺動於兩種世界之間：一個是專制與近乎封建的奧匈帝國的首都，另一個則是歐洲最現代的城市之一。儘管當時帝國的政治思想依舊，維也納的市民社會仍然面臨應用技術、科學以及創新的審美觀的挑戰，而這些挑戰自十九世紀以來，就逐漸改變了歐洲的發展。

奧托‧華格納是這個年代（十九世紀）的重要人物。五十歲時，他是一位著名的新古典主義建築師，一直遵循老師高特弗里德‧塞柏（1803-1879）的教誨，也不可避免地跟隨著受普魯士建築師卡爾‧佛里得力赫‧敘恩克爾（1781-1841）影響的潮流。1890年代，華格納逐漸向建築藝術現代化邁進，當他於1894年成為維也納美術學院的成員並獲得教職時則達其事業的高峰。儘管他與維也納美術學院以及1894至1897年間與維也納市政鐵路委員會等政府機構合作，依然影響其他對政府機構抱持批評態度的建築師。約瑟夫‧歐伯里赫（1867-1908）與約瑟夫‧霍夫曼（1870-1956）——「維也納分離派」藝術運動的倡導者，以創造一種新的藝術風格為目的——於1990年代一直在華格納的私人建築事務所工作。後來他們從事其他工作，但一直與華格納保持良好的關係，甚至還合作一些設計案。華格納或許未曾是「分離派」運動

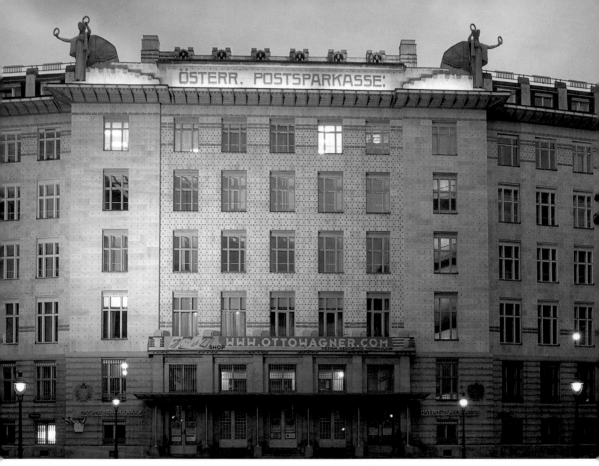

的倡導者之一，但是他與這個團體有著密切的關係，他曾為分離派雜誌《神聖之春》（Ver Sacrum）設計封面、撰寫文章，並積極參加他們的會議。

很多歷史學家認為華格納的工作室是第一個現代建築工作室，甚至比彼得‧貝倫斯（1868-1940）的工作室還早。其他的建築師如沃特‧格羅皮烏斯、密斯‧凡‧德‧羅爾與勒‧科比意也都持這種觀點。這個工作室聞名遐邇並廣受各個階層歡迎

——從最保守的到最自由的社會層級。

除了在維也納美術學院任教之外，華格納還在席勒廣場（Schillerplatz）的建築學校講授和反學院派的建築課程。而他1895年的著作《現代建築》（Modern Architecture）多年來一直是歐洲建築學的參考書籍。

阿道夫‧路斯（1870-1933）那一代建築師也受到了這位大師的影響。路斯讚賞華格納作品的功能性和合理性，但是他也藉著批評華格納所信奉的新古典主義式的裝飾藝術，而向現代的建築學派靠攏。儘管兩人有這樣的差異，但他們二人都被認為是維也納建築學派的先驅。正如華格納在敘恩克爾身上所學得的，路斯也從華格納學到透視法與根據環境安排建築立面的重要性。當他撰寫那篇反對裝飾的名作《裝飾和犯罪》（Ornament and Crime, 1908）時，路斯所討論的主要是華格納與其追隨者的建築。

華格納從敘恩克爾身上繼承新古典主義與浪漫主義，而從中歐獲得巴洛克的傳統。但是他卻能透過新的需求與技術使這些傳統適應現代化潮流，就如同鑄鐵過程一般。他並非反對中歐的傳統，他只是促使中歐傳統的建築形式與空間現代化，以適應新的用途。而其建築藝術的不變特徵正是尋求傳統與現代之間的平衡，這可能是他最大的成就。這種非傳統帝國即新興工業化的二分法也是那個時代的標誌。

身為老師，華格納使建築的歷史與技術性基礎緊密的與實用性結合。策略上，他贊成由國家扶持藝術，藝術家的重要性即在於以藝術促進國家的發展。這也是「維也納分離派」其他成員的共同理念。

華格納以城市規劃專家的身分參與1910年的維也納都會的擴建計劃，其工作前提是使維也納大都會依照原老城區城牆以及市區環形道路的規劃，並依環形系統有序地向外成長，儘管這只是1850年規劃方案的翻版。

奧托‧華格納創建維也納建築學派，他是第一個採用新建築材料的歐洲建築師之一。他渴望一種同時具備功能性與實用性的建築，而且不因此失去品味與裝飾。如果沒有他為維也納市政府與最受維也納社會爭議的部門所做的工作，這個奧地利首府的面貌將大不相同，這不僅是建築物本身的緣故，更是因為華格納給予這座城市的文化靈感。

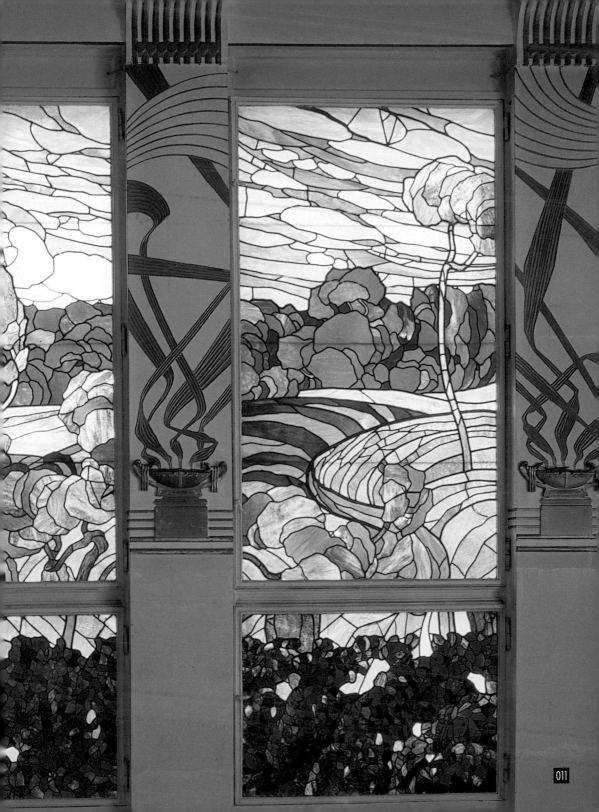

古典與現代
——國家銀行 (1883-1884)

此作品象徵著奧托‧華格納的建築進入一個新階段。古典主義的傳承於此隱約可見，但他同時使用現代的技術和新的材料。由於國家銀行注重功能性的建築結構、獨具一格的空間佈局以及優雅大方的外觀，使整個建築物顯得十分的突出。華格納於其著作《我們時代的建築》（The Architecture of Our Time）曾提到：「不實用的也不可能美觀。」這件作品中正充分體現這個法則。於外觀，銀行的立面顯然是依傳統風格建造，也無從窺見內部結構的端倪。由於建築基地成不規則狀，華格納的銀行平面設計是圓形的，於是門廳便成為整個建築的主軸線。雕塑家約翰尼斯‧貝恩克（1844-1914）的作品《抽象的奧地利》（Abstract Austria）被安置於門廳與大廳的連接處，與銀行的圓形空間佈局互相呼應。大廳的立柱採托斯卡那式，圓形與方形壁柱相間排列。大廳頂端是由玻璃與鐵架組成的天窗，此為十九世紀技術革新的成果。

維也納霍亨許陶芬路
（Hohenstaufengasse）

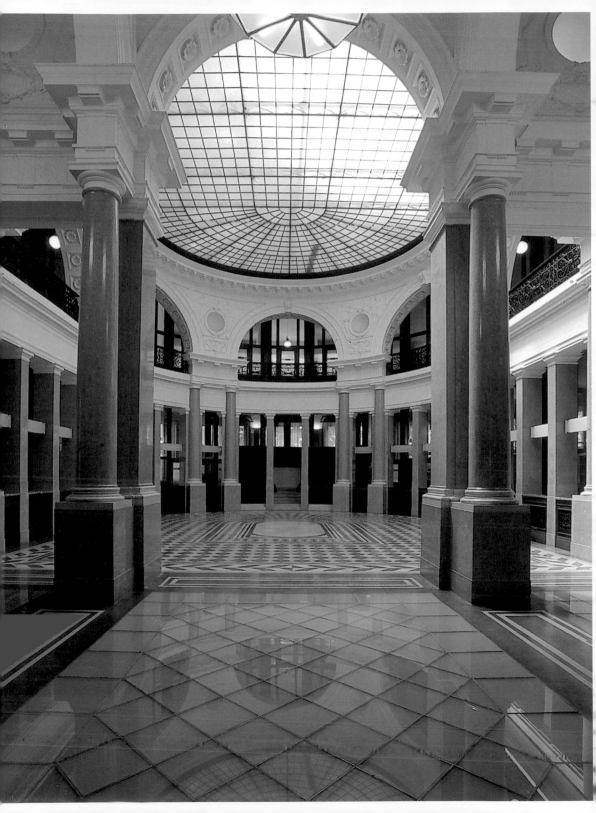

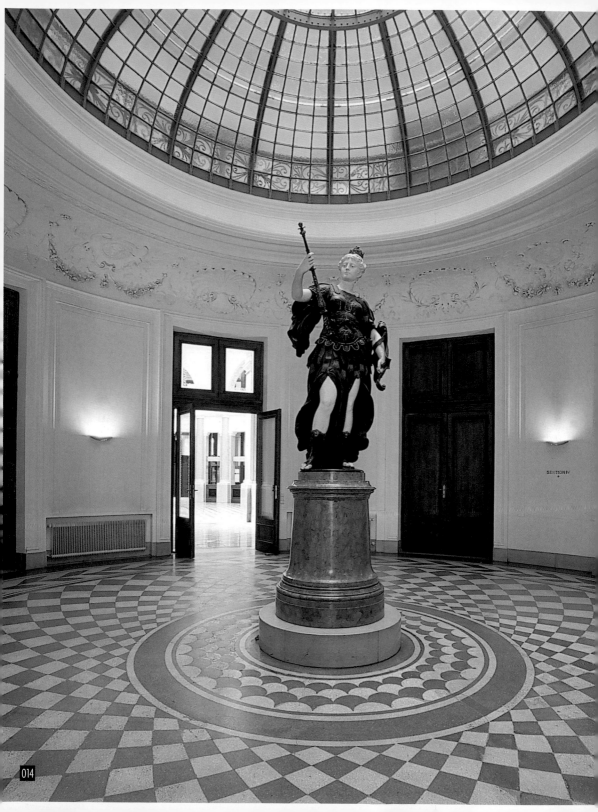

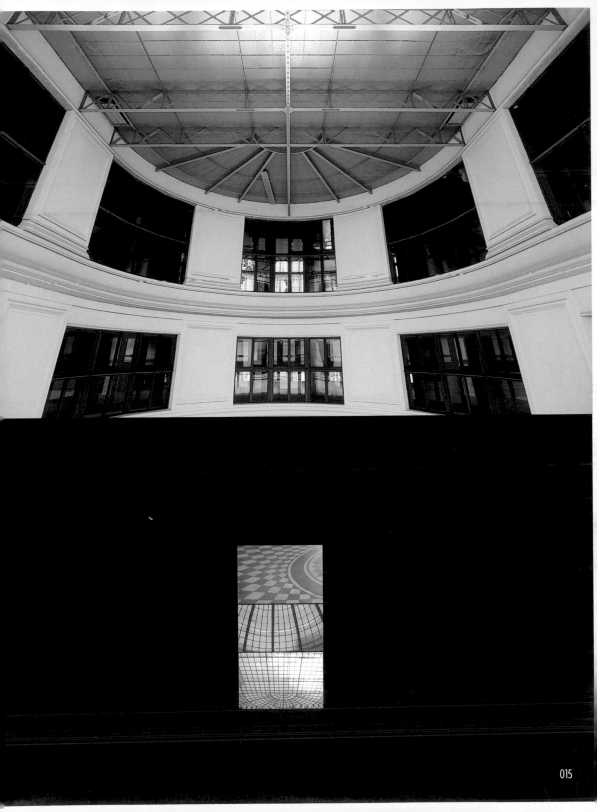

風格大搬風
——華格納別墅
（分別建於 1886-1888, 1912-1913）

第一棟華格納建造的古典風格別墅，是他在第二次結婚之後建造的這棟住所，乃是為了避暑之用。別墅建築的明顯特點是其不尋常的對稱性，另一特點則是創新的樓梯鑄鐵扶手。別墅建造於方形的基地，有一條長軸線與二條長廊貫穿其間。入口為寬敞的柱廊，有四個圓柱，主要是由以石材建成。長廊二旁的窗戶以彩色玻璃鑲飾。

華格納的第二棟別墅則顯現他豐富的創造力：流暢自由的空間分隔，並以幾何圖形裝飾，入口處與長廊則採用不對稱設計。華格納超越既有的建築成規（此時他受路斯和霍夫曼的影響很深），於裝飾上他使用藍白二色的義大利花式瓷磚。他特別著重入口的設計，並使用由藝術家及分離派創始人之一科洛·莫澤爾（1868-1918）的雕塑以裝飾小窗，彰顯主人鮮明的個性。

比較這兩棟別墅，可以清楚地發現建築師的風格演變，第二棟別墅尤其反映他已拋棄所有風格限制，而完成他最後也是最現代的一件作品。

維也納胡特爾山街
（Huttelbergstrasse）
26號和28號

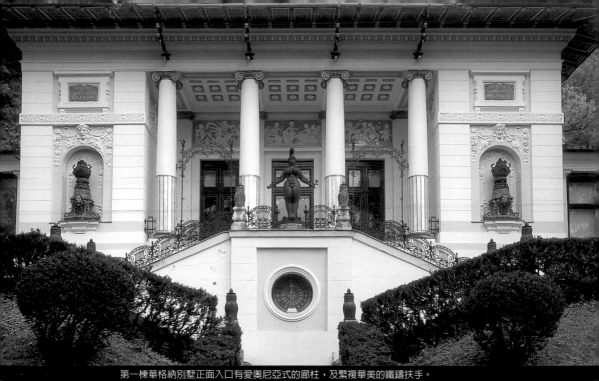

第一棟華格納別墅正面入口有愛奧尼亞式的廊柱，及繁複華美的鐵鑄扶手。

第二棟華格納別墅

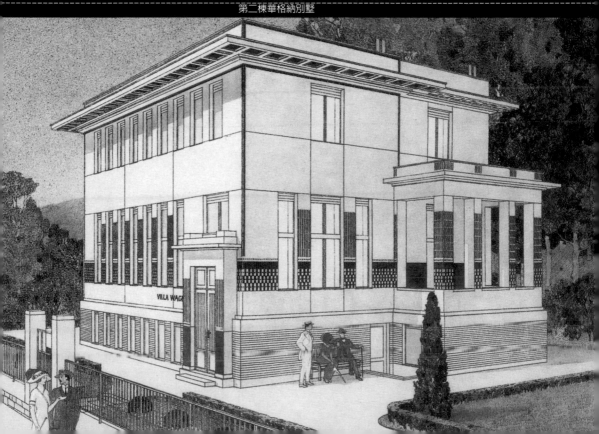

VILLA WAG

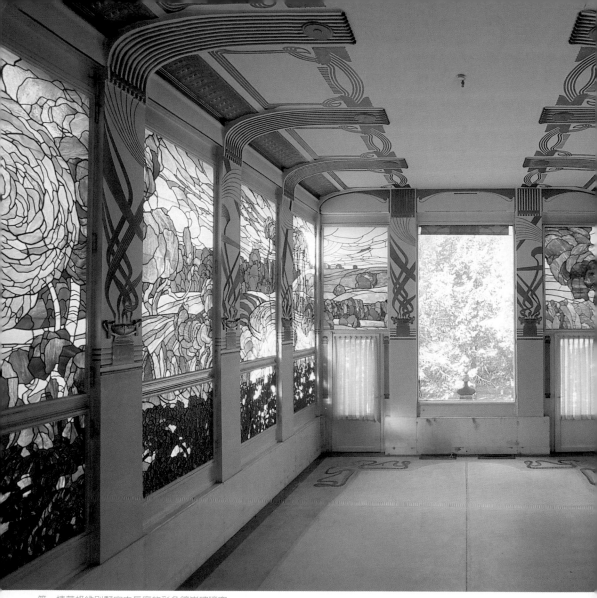

第一棟華格納別墅室內長廊的彩色鑲嵌玻璃窗

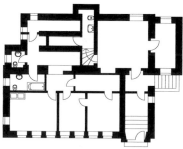

第二棟別墅一樓平面圖

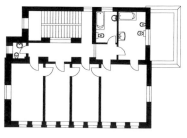

二樓平面圖

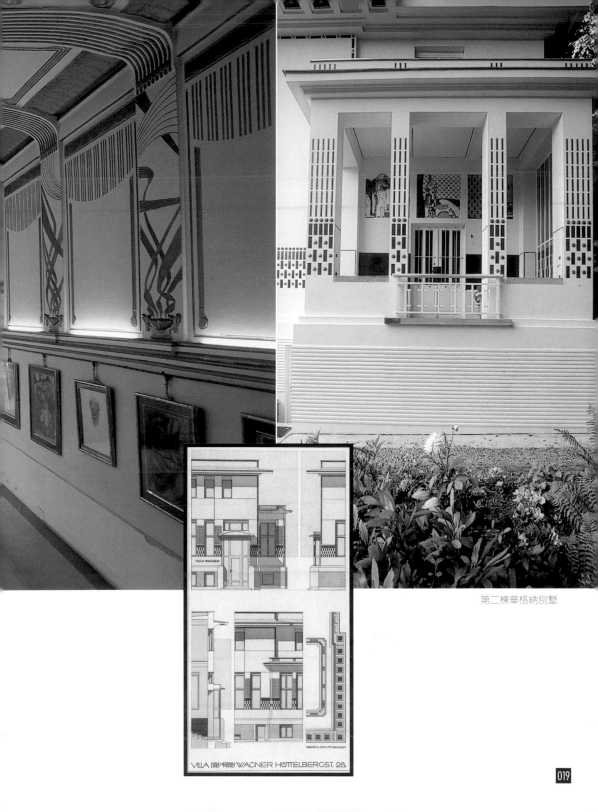

第二棟華格納別墅

建築藝術，年輕一下下
——青春派公寓（1898-1899）

藉著這棟建築，華格納的事業攀升至頂峰時期，同時展現他與那個時代年輕藝術家所倡導的藝術運動休戚與共的關聯。這棟青春派公寓與另一幢同樣位於林克‧溫采勒街38號的建築物，激起維也納藝術家協會（Kunstlerhaus）保守派成員強烈的批評。

青春派公寓與相鄰的另一棟同為華格納所設計的建築物立面卻很不同：它的窗戶外緣裝飾以獅頭浮雕，而其立面因嵌以具粉紅色旋花漆紋的義大利陶磚而得此名稱（原名可直譯為「義大利花式陶磚之屋」；因為外觀設計充分展現新藝術運動的「青春派」風格，因此更有「青春派公寓」的別名，譯者注）。此外，雖然兩棟樓房的每一樓層高度不一樣，但二者之間各由內縮式陽臺與壁柱連接。因此，青春派公寓兩側的陽臺如同壁柱一般為立面加框。樓房內部的樓梯間裝有一部式樣典雅的「分離派」風格電梯，是建築物的垂直軸線。橫向穿過電梯間的是夾層樓面的短通道。樓梯蜿蜒的曲線以及電梯間與樓梯扶手的設計，無不透出年輕的分離派運動的旺盛創造力。

維也納林克‧溫采勒街
（Linke Wienzeile）40號

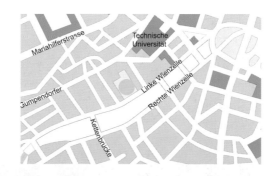

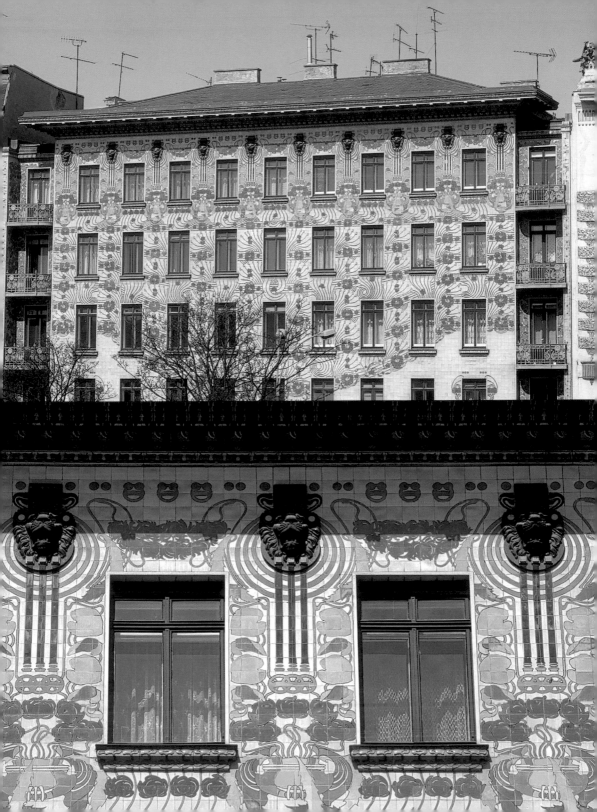

地位象徵

──林克·溫采勒街 38 號公寓

角屋上由奧斯馬·施密克維茨所作之雕像

青春派公寓旁,奧托·華格納於舊名瑪德蓮大街(Magdalenenstrasse)的林克溫采勒街上建造了這棟公寓。兩棟建築物都因其裝飾華麗的立面特別引人注目,而位於三十八號的建築立面的浮雕是以鍍金粉刷灰泥,由科洛·莫澤爾所設計完成,他的立面裝飾華麗,滿覆瀑布狀垂飾、葉紋飾以及女性面像圓雕飾等飾物,與相鄰建物立面的單一葉紋裝飾形成鮮明的對比。一樓的商店櫥窗後的商用空間,減輕建築物給人的厚重感覺。二、三層樓面則透過上升的立柱連成一體。建築物面向街角的部份,華格納特意處理成弧形狀,而形成「圓街角」設計,「圓街角」的每層樓都有三個窗戶,頂端的是兩座由雕塑家奧斯馬·施密克維茨(1864-1947)所作的雕像。與青春派公寓的設計一樣,華格納特別花費心思於內部的細節:電梯、樓梯與扶手等部份,以彰顯樓房住戶的社會地位。

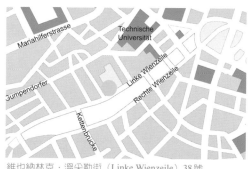

維也納林克·溫采勒街(Linke Wienzeile)38 號

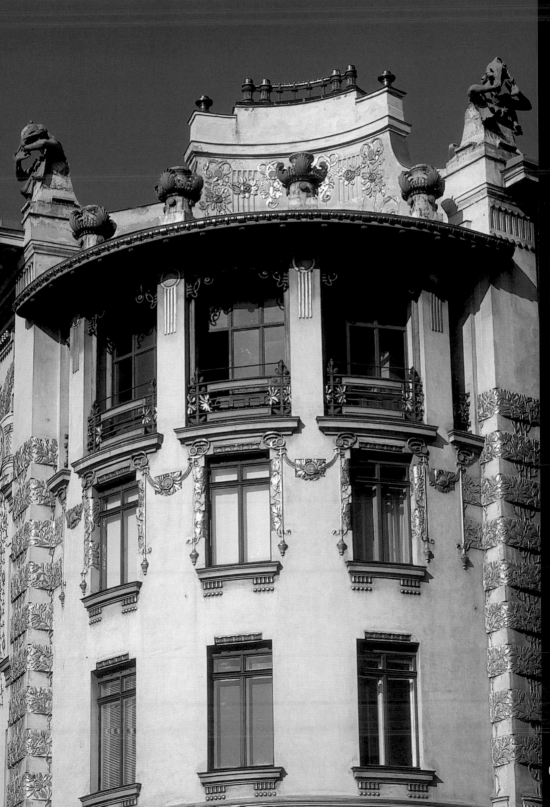

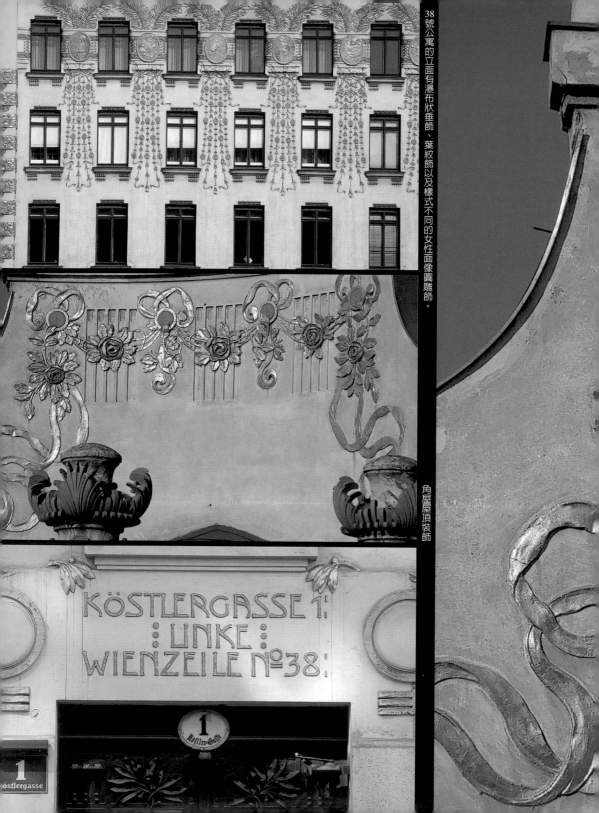

角屋屋頂裝飾

KÖSTLERGASSE 1:
: LINKE :
WIENZEILE №38:

1
Köstler-Gasse

1
östlergasse

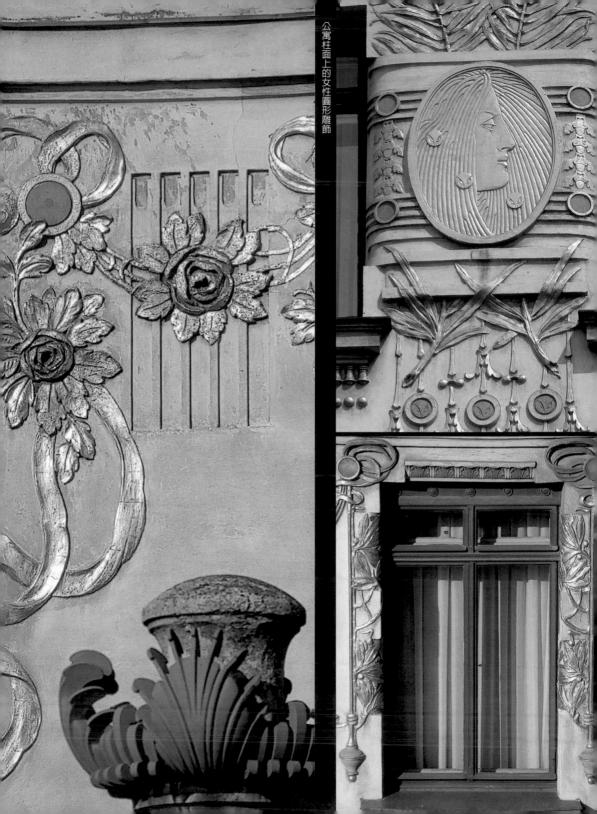

交通，也是城市風景
——維也納地鐵車站(1894-1901)

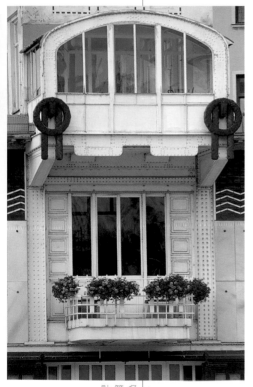

多瑙河運河航運
管理樓（地鐵設
計的一部份）

維也納的地鐵車站，是華格納於1894年接受維也納市政廳工程正式顧問的職位後，所接受的第一項委託設計案。地鐵車站遍佈全城，並嵌入城市景觀，與周圍建築融為一體。這個特點在格斯特霍夫（Gersthof）與羅紹爾蘭德（Rossauer Laende）區域的各個車站極為清楚。各個車站大廳將地鐵路線連成一體，是維也納城市景觀的標誌，並順著地鐵和郊區鐵路路線，把獨特的車站大廳設計風格帶到地鐵與郊區鐵路所及處。車站大廳的結構設計雖隨其設立的位置而變化——位於地面上或地層底下——但是所有車站都使用漆成綠色的鑄鐵材料，並使用各種創新的現代技術，於此可證實華格納的藝術觀點與新藝術運動的淵源。但古典主義所提供的靈感並未消失殆盡，華格納只是將其轉變為可以適應現代主義的理想功能性與簡明風格。

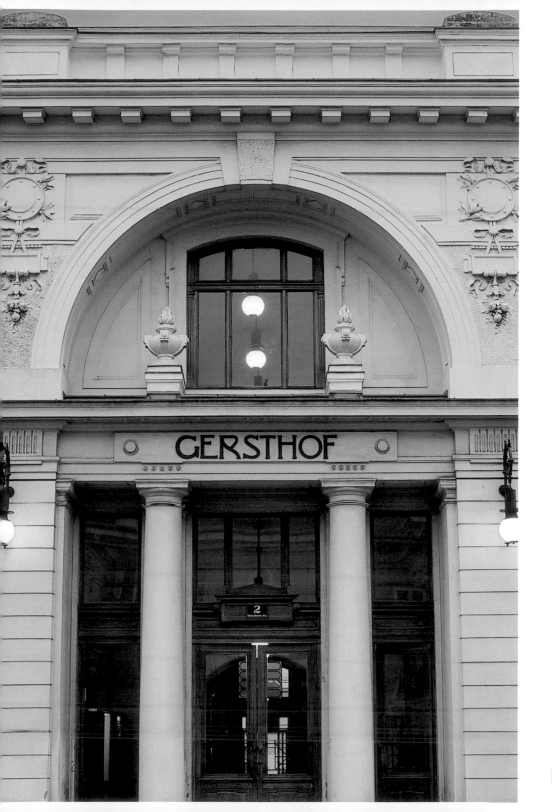

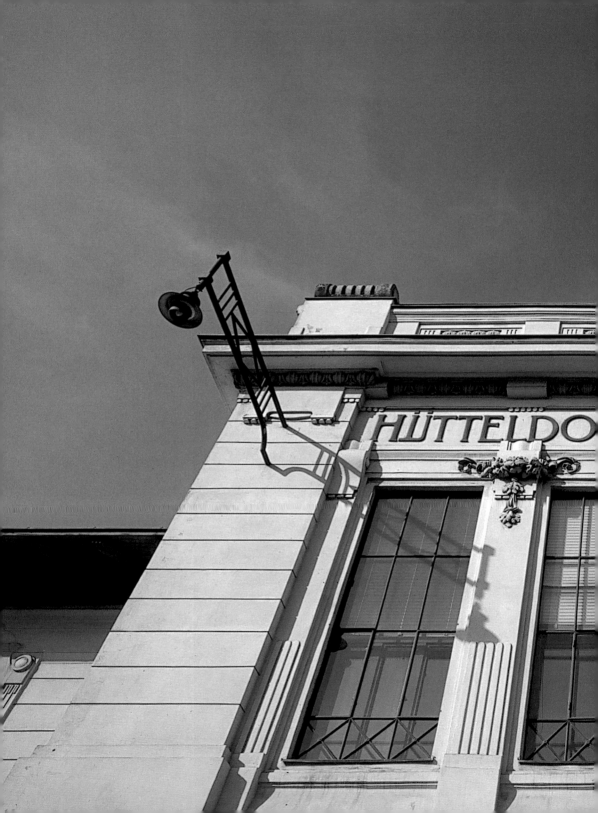

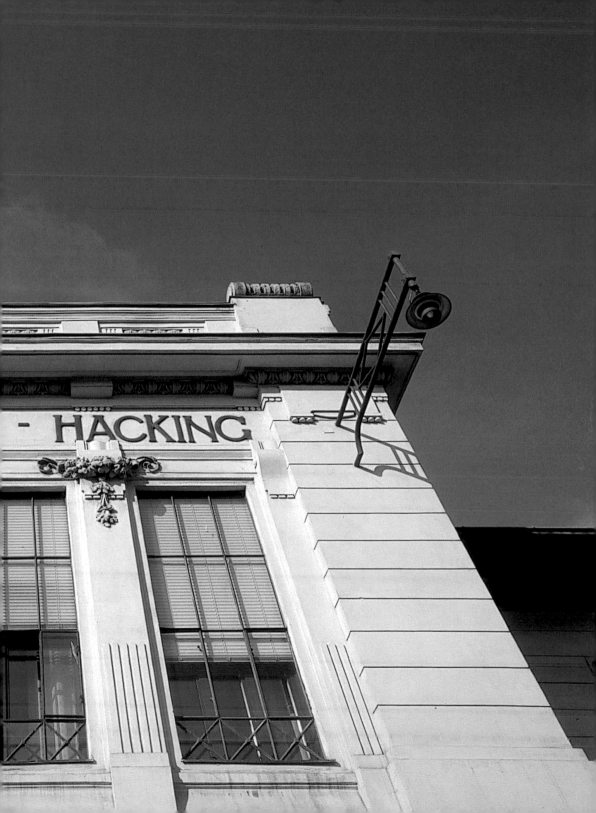

氣勢華麗的入口
——維也納地鐵站**卡爾斯廣場**
(1898)

華格納為卡爾斯廣場地鐵站設計雙亭式車站大廳，他的想法是想展現車站的高貴氣派，以配合鄰近兩座哈布斯堡王朝宮殿的氣勢——霍夫堡（Hofburg）王宮與麗泉宮（Schoenbrunn）的夏宮。與其他地鐵車站不同的是，卡爾斯廣場車站採用可以承受自己重量的板面結構：大理石板嵌於鑄鐵架構，再以石膏板黏貼於牆面。華格納的原始設計包括位於車站上方的圓拱頂，但是當站前廣場設計案——維也納最重要的廣場——於最終定案後，穹頂方案卻遭廢除。而車站的入口更著重於功能性設計，以作為現代建築風格的象徵。整個車站的裝飾工作是依照分離派風格的設計概念進行，因而形成具創意的新穎環境。華格納在此結合色彩生動活潑的特性與「新藝術」的豐富性，將屬於裝飾的部份均塗上金色，而結構的部份則是白、綠二色交替相間。

卡爾斯，維也納

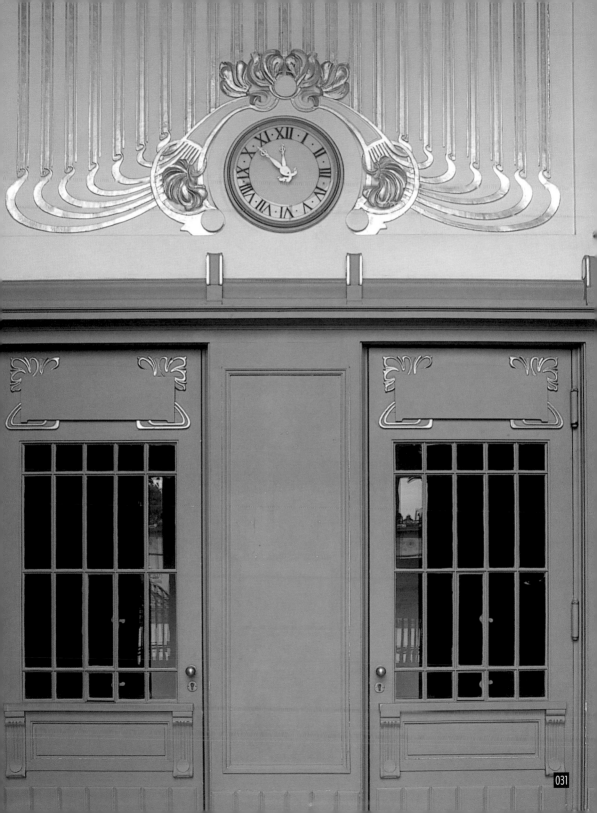

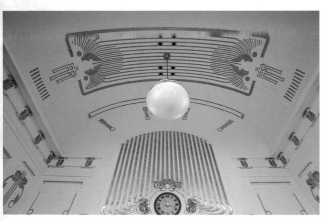

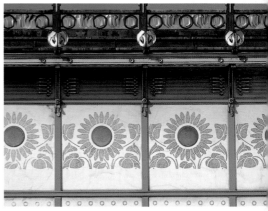

卡爾斯地鐵站的入口處，是以類似洛可可風格的花飾護板裝飾的，這些裝飾並非手工製成，而是由工廠整批生產再配置在金屬架上，是華格納巧妙的以現代技術所完成的華麗工程。

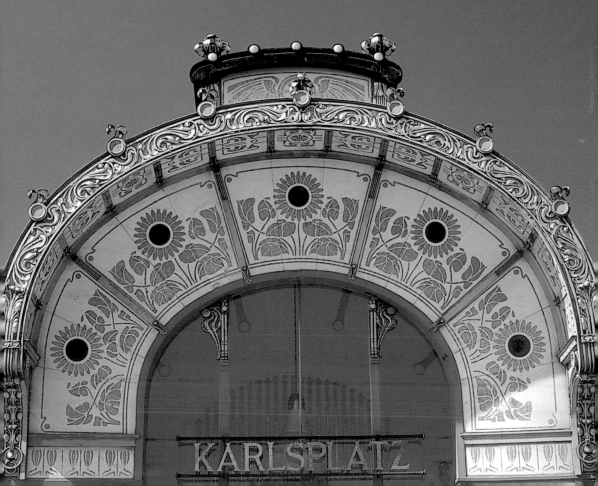

KARLSPLATZ

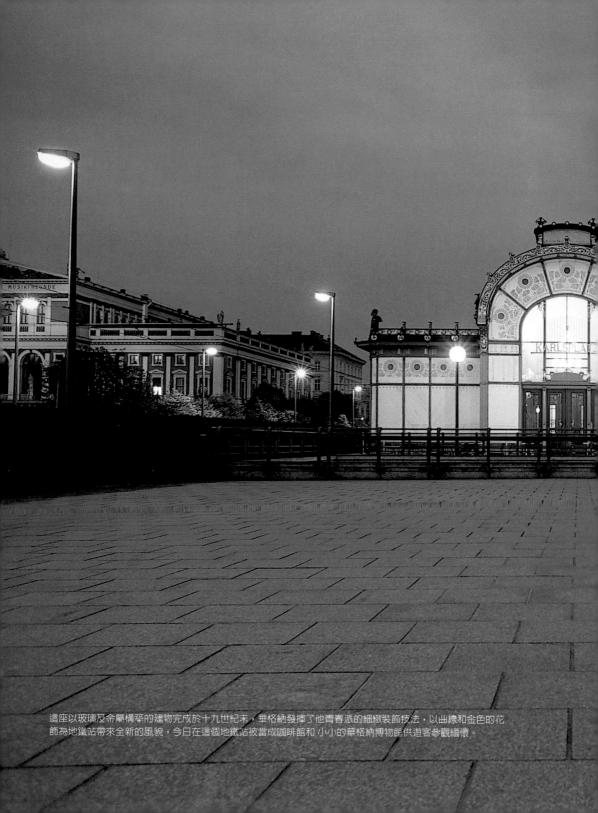

這座以玻璃及金屬構築的建物完成於十九世紀末，華格納發揮了他青春派的細緻裝飾技法，以曲線和金色的花飾為地鐵站帶來全新的風貌，今日在這個地鐵站被當成咖啡館和 小小的華格納博物館供遊客參觀緬懷。

現代人的教堂
——許坦恩霍夫教堂 (1902-1907)

於一競標案，華格納贏得一項規模浩大的工程——許坦恩霍夫的精神病綜合性醫療設施的擴建工程，其中包含許坦恩霍夫教堂。藉著這個建築設計案，華格納要創造一個現代人的教堂。教堂位於周遭環境的最高點，於整個建築綜合體中更顯得突出。它在建築風格上可以看到多方面的影響：新古典主義式的結構，令人聯想起文藝復興風格的空間佈局，而整體的感覺則是巴洛克式，於是形成形式、光線與空間的絕妙組合體。教堂穹頂以銅製護板覆蓋，具巴爾幹建築風格。教堂內部滿是顯眼的分離派風格運動特徵：彩色玻璃窗由科洛·莫澤爾設計完成，祭壇上的鑲嵌圖案裝飾則是瑞米潔斯·耶林和魯道夫·耶特馬所製，所有的雕像是里查德·盧克施的作品，天使像則為奧斯馬·施密克維茨所製。由石造底層與大理石護板構成對比強烈的建築外觀，圓拱頂內部則以一個穹隆狀結構封住，好似是一個精細的鍍金網式結構物，網上則有許多方型小金屬塊。因為天花板被拉低十七公尺，室內的聲效與暖氣系統問題也都迎刃而解。

維也納
鮑加特納高地1
號(Baumgartner
Hohe 1)

Steinhof

Baumgartner Hohe

Pausingergasse

Flötzersteig

Minorgasse

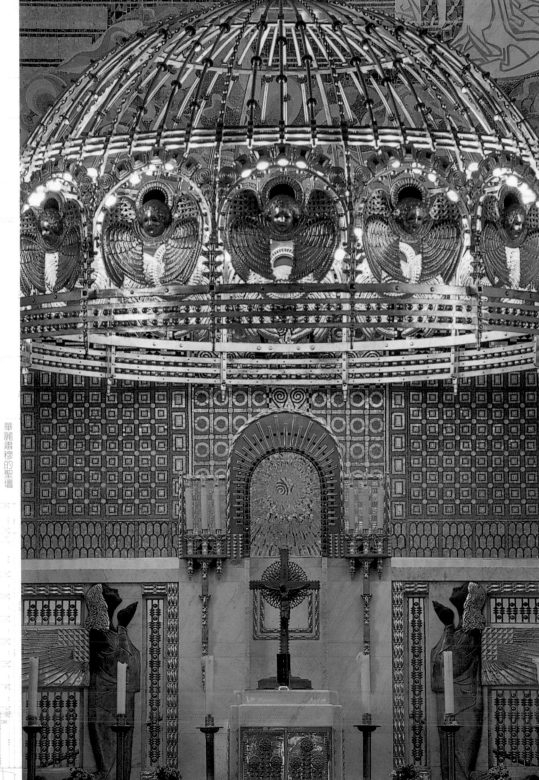

華麗肅穆的聖壇

新世紀建築的代表

——奧地利**郵政儲蓄銀行**

（1903-1912）

不同於華格納過去的作品，維也納郵政儲蓄銀行是新世紀建築的代表。這棟建築的目地很明顯：建築師要為其中儲存的東西——錢——提供一個合適的收納空間。如紀念碑一般的銀行聳立於廣場的一端，使樓宇頂端二側的雕像更加顯目，兩尊由施密克維茨所製作的雕像，如同守護神一般看護著銀行所聳立廣場。建築物表面由花崗岩與大理石嵌板覆蓋，表面佈滿鋁鉚釘，分佈於立面中央的鉚釘尤其密集，更是強調立面的存在感。此外，大樓的暖氣板、入口處的遮篷、大廳的壁柱與雕像均由鋁金屬所製。華格納再次展現個人風格的建築語彙：重複空間佈局與運用金屬裝飾物件。當分離派運動本身逐漸崩解時，華格納則超越新藝術潮流與巴洛克風格，自成一派。

維也納喬治-科赫廣場（Geirgz-Cohe-Platz）2號

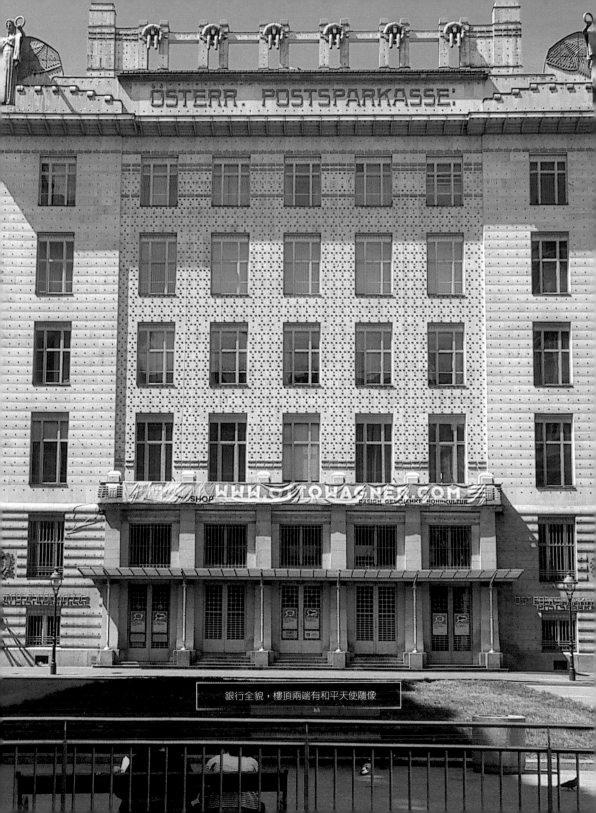

ÖSTERR. POSTSPARKASSE.

WWW.OTTOWAGNER.COM

銀行全貌，樓頂兩端有和平天使雕像

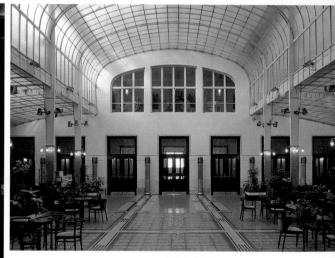

主營業大廳

大廳的鋁製壁柱

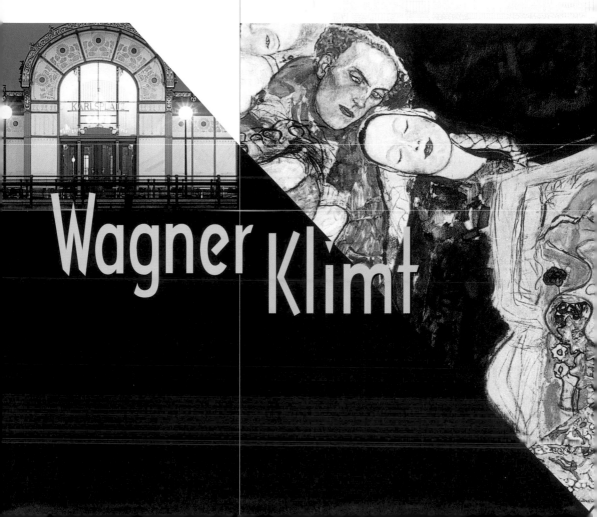

建築與藝術

華格納 與 克林姆

Wagner Klimt

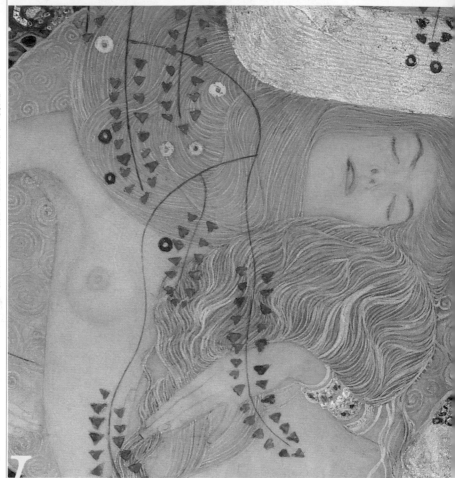

《水蛇，一》，1904-1907年，混合顏料、羊皮紙，50 × 19.9cm。

W
K

Wagner

金色──建築表面和油畫背景

金色代表財富，然而在維也納，它還能讓人聯想起拜占庭帝國的肖像、珠寶與建築裝飾。不過，作為奧匈帝國的神秘前身，拜占庭同時意味著懷舊色彩和異國情調。克林姆的金色背景與文藝復興透視法形成強烈對照，而華格納建築的裝飾則逐漸遠離古典的建築元素。傳統與異國風情、奢侈和非現實，都是導向現代性的指標。

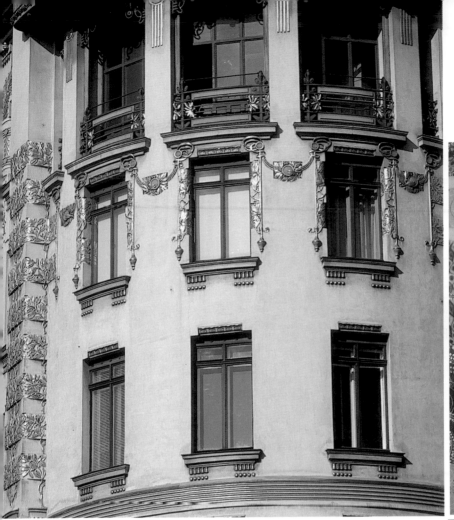

林克‧溫朵勒街38號公寓。

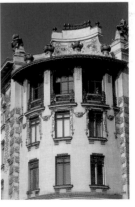

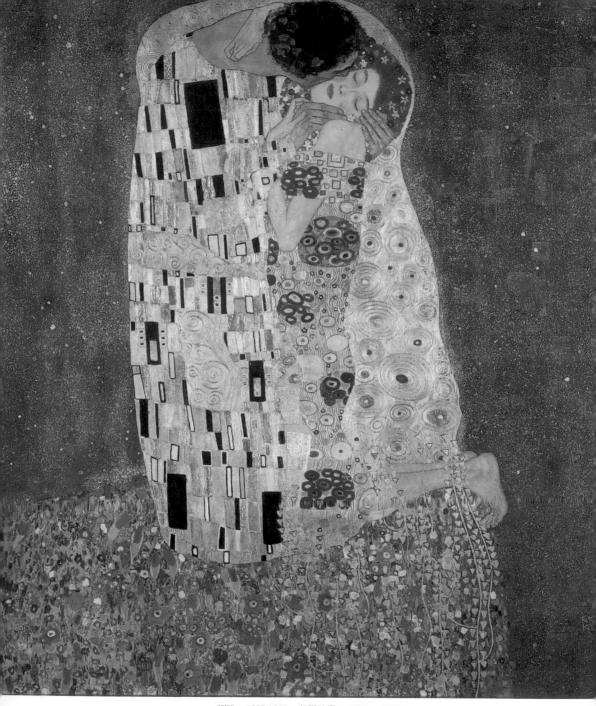

《吻》，1907-1908，布面油畫，457.2 × 457.2cm。

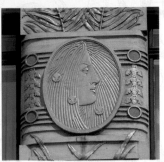

女子的臉部是整幅畫的焦點，男子的頭和雙手以及覆在兩人身上的金紗都指向年輕女人缺乏表情的面龐。在一片金色中她蒼白的面容更顯突出。然而，她的臉卻是畫中最真實的一部分，儘管畫面中仍有其他可見的人物肢體。如果說她的面部完全沒有動靜，那麼她的雙手——左手握住了男子的右手，右手則緊張地吊住男子的頸項——則含意豐富，似乎要彌補缺乏表情的臉部。女子的雙腳也因為姿勢的關係而處於繃緊的狀態，裸露在金紗之外，畫面下方的背景是一片綠色，可能是代表田野。

男女二人的身體淹沒於琉璃斑駁的金色與其他色塊中。儘管二人身體的結構被抽象的圖形所掩蓋，男女形體上的差異卻依稀可見。男子的形體主要是由黑白的直線形色塊組成，而女子的身體則由色彩亮麗的環狀圖案所覆蓋，兩性之間的完全融合看來全無可能：儘管他們二人身軀連結在一起，卻依然是分離的個體。

將衣服變形為抽象的表面並與人體合而為一，克林姆恣意的沈浸在他自己的裝飾性美感當中，但他並非毫無理由的運用象徵性的表現方法，正如他在作品「吻」當中所呈現的。

在那個時代，要使一棟建築物讓人覺得溫暖，必需使用人體塑像或浮雕，華格納在不少作品中都遵循這個原則，建於1898至1899年的林克‧溫朵勒街38號公寓就是一個例子。這個時期華格納常與同屬於分離派的雕塑家科洛．莫澤爾合作。金色是在奧伯里赫涼亭（Olbrich pavilion）建築最為突出的主色調，它建於林克‧溫朵勒街38號公寓完成後一年，洋溢著分離派的精神，不僅呈現於建築形式，更表現在以金色作為主導色。

位於林克‧溫朵勒街38號公寓旁，被稱為「青春派公寓」的建築也是華格納在同一時期所建。兩座公寓雖然有許多相似之處，但華格納在「青春派公寓」的外牆只選用花色陶瓷，而不再使用其他人像雕飾。由此似乎可以推斷，他以人像與各種形狀作為裝飾，目的是為了標新立異、引人注目。

華格納於1880年代完成的作品中，已經出現被漆成金色的小物件：他運用這個技術以強調建築物上的字母或造型物件。與華格納一樣接受相同美學訓練的克林姆，在他的創作早期，欲使古董物件於作品中重現時，也以金色來描摹物件的細節——例如他在最早的作品中以金色描繪桂冠或聖人光環。兩位藝術家同時在1890年代末，廣泛使用金色的程度，遠超過傳統藝術運用的程度。

克林姆於1902年創作貝多芬裝飾壁畫時，首次任其運用顏色的個人風格恣意發揮，金色成為他作品中令人詫愕的主色調。在此之前他為維也納大學禮堂所作的《醫學》壁畫中只作點綴用的盔甲、頭髮以及相擁的男女等，在此卻是席捲而來。貝多芬裝飾壁畫上，金色幾乎是壓倒性的存在，而一開始作畫時精緻的打底卻是無色。裝飾壁畫中的人物都是平面的，而且也沒有可以作為參考的情境，以推斷畫中人物的身份或其行為的意義。

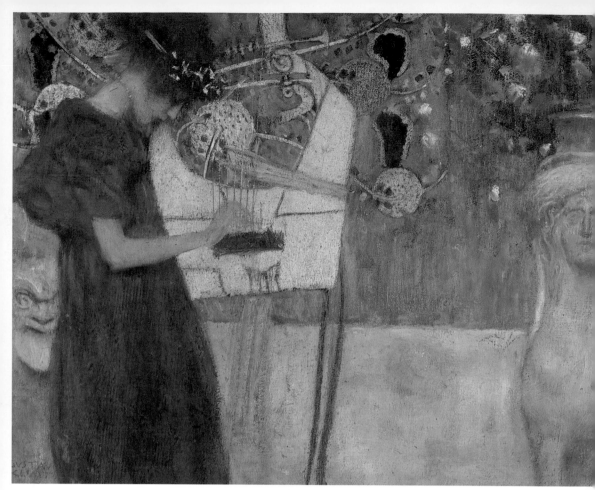

貝多芬裝飾壁畫象徵著克林姆向繪畫革命的「金色時期」更邁進一步：畫中人物由金色的輪廓線框住，沒有任何附屬物，也沒有其他與時空相關的描述。於此，克林姆挑戰一向被奉為圭臬的文藝復興透視法與學院派的另一神聖法則──根據內容需要而創作可以辨認的歷史情境──則

《音樂》之一，1895年，布面油畫，37×44.5cm。1895年克林姆接受委託，替郡巴裝飾他的音樂廳的二扇外門，而二扇門門於1945年遭祝融肆虐而毀，這是其中之一的習作，另一外門則值有彈琴的舒伯特。

被他──捨棄。

克林姆的「金色時期」緣起於他對中古世紀拜占庭聖者肖像與器物的鑽研。拜占庭聖者肖像中結合完美與真實的人體──聖人或耶穌的身體，卻被安置於完全為金色葉片所覆蓋的抽象背景之中，這些作品使克林姆印象深刻，於是他也開始使用金色葉片

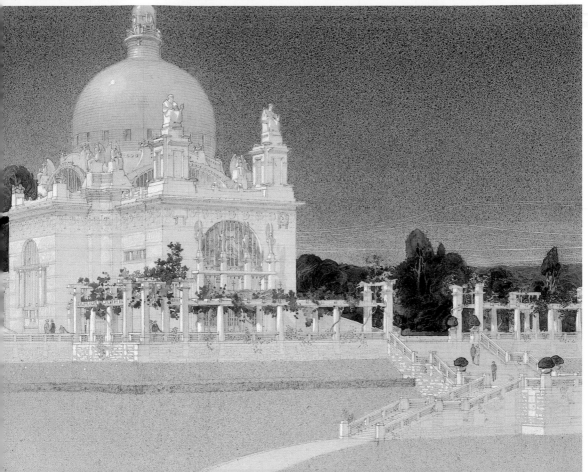

的圖像，企圖再回到古代的審美觀。奧地利一直自詡為拜占庭帝國的合法繼承者，而且奧地利與拜占庭帝國在地理位置與歷史意義上都相距不遠，因此拜占庭的聖像在維也納並不罕見。人們看待拜占庭時代的器物時心情複雜，既滿懷景仰又鄙其頹廢，全因為來自鄂圖曼土耳其帝國的傳統，既是歐洲文化，

卻也是異國風情。這兩種相反的特性特別吸引克林姆，不僅使他的作品充滿神聖和異國情調的光暈，更毫不留情的毀滅古典透視法的痕跡，他也因此受到各方不當言詞的攻擊。

迷戀異國風情的情結也是華格納創作的靈感，但卻以不同於一般人的方式表現。例如出現於許坦恩

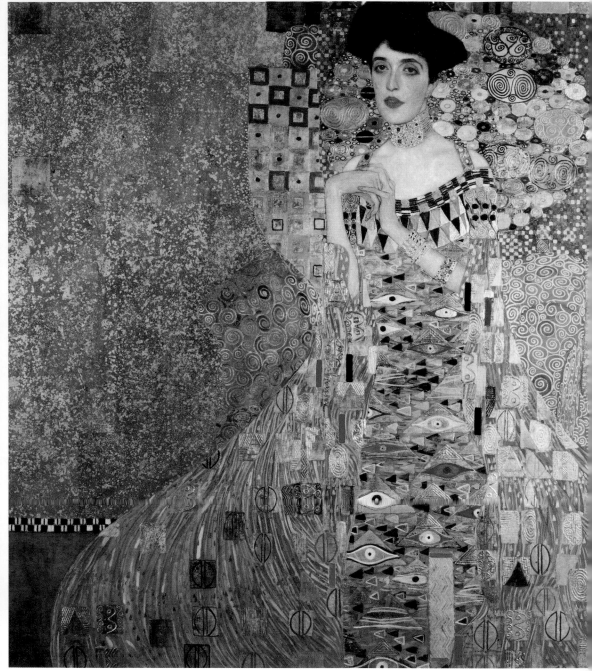

《阿德勒‧布洛赫‧鮑爾的肖像，一》，1907年，布面油畫，138 × 138cm。
華麗的裝飾、優雅的姿態，這是克林姆對曾是他情侶的阿德勒最忠實與親密的
膜拜，這幅畫可說是克林姆最近似於拜占庭式、也是他黃金色時期最傑出的作
品。

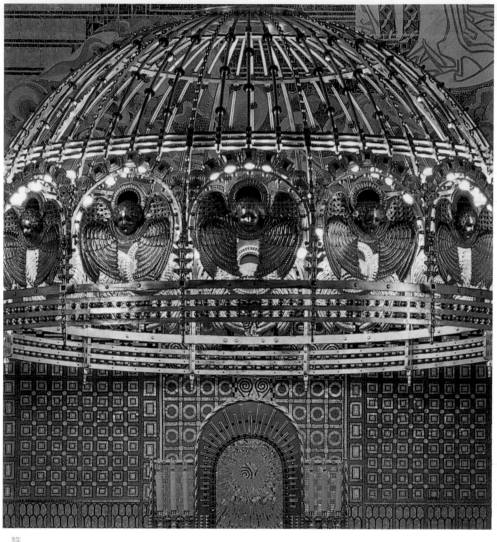

許坦恩霍夫教堂內部

霍夫教堂的金色穹頂直接借鑒俄國東正教教堂的形式，而其外觀則來自伊斯坦堡（即以前的君士坦丁堡）鄂圖曼帝國的清真寺聖索菲亞。儘管與歷史的建築有著緊密的聯繫，華格納依然開創一種非常現代的建築——巨大的彩色玻璃窗，而穹頂的設計則考慮聲音效果並採用先進的溫水暖氣系統。

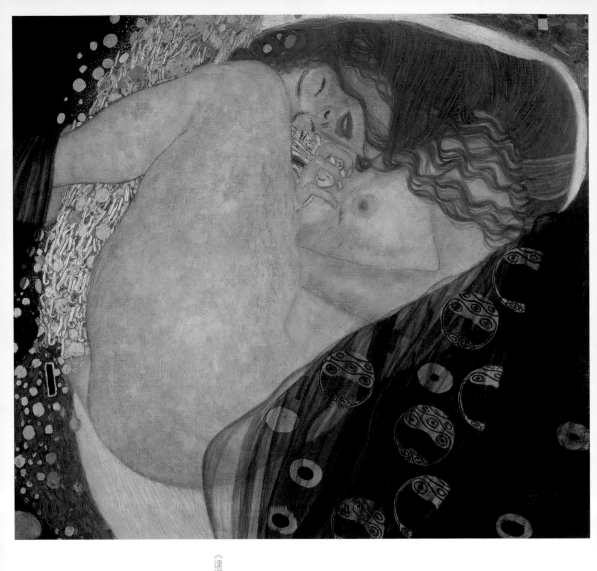

《達娜厄》，1907-1908年，布面油畫，77 × 83cm。

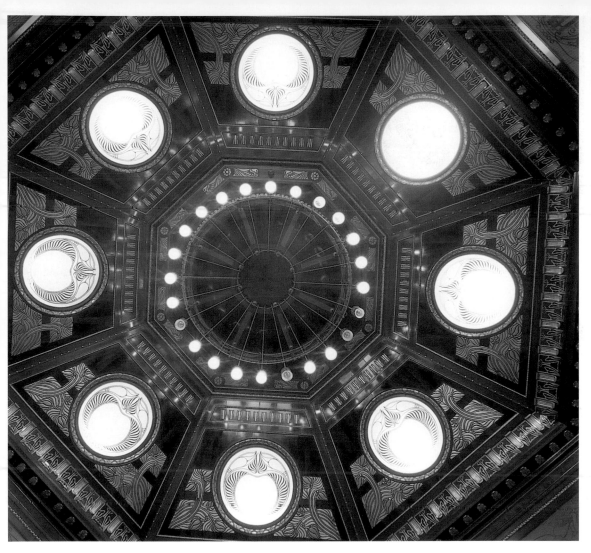

極盡工巧的霍夫亭屋頂

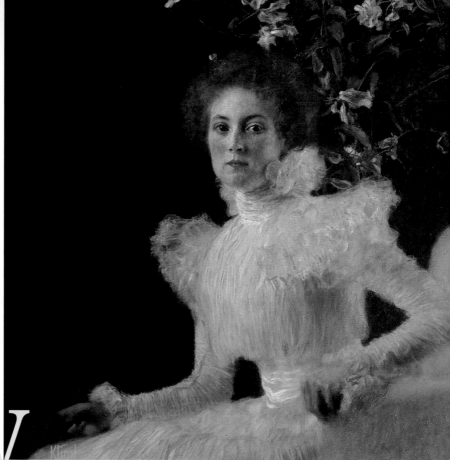

資產階級生活
一世紀末維也納藝術的全盛時期

作為一位公證人的兒子，奧托‧華格納接受的是貴族教育，首先在維也納，後來在柏林，都於最好的學校就讀。而克林姆則生於手工藝匠的家庭，並有波希米亞的血統，他一生都沒有丟掉他的家鄉口音。儘管他們兩人的社會地位和年歲差異甚大（華格納比克林姆年長二十一歲），但他們都是從事自由創作的職業，並使得維也納成為歐洲最有活力的城市。

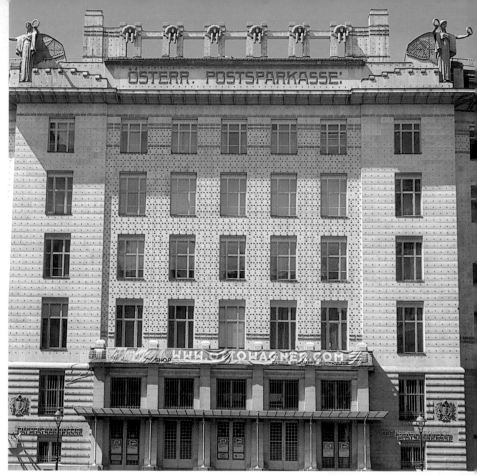

奧地利郵政儲蓄銀行

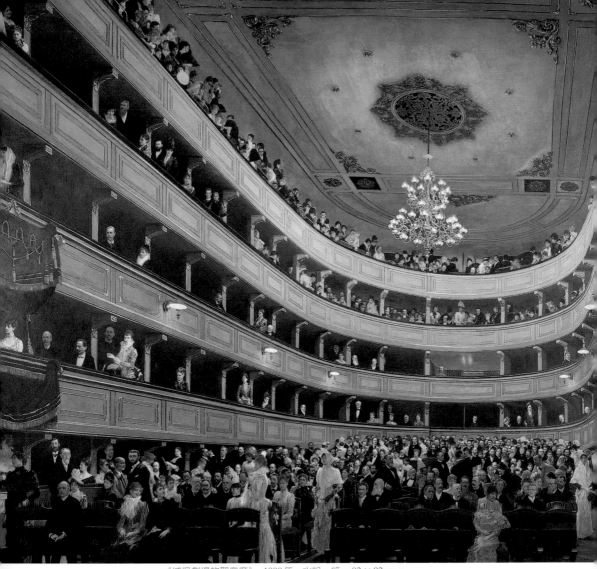

《城堡劇場的觀眾席》，1888年，水粉、紙，82×92cm。

　　華格納與克林姆的作品，都透露當時維也納社會的實況：從克林姆的婦女肖像畫我們看到業主們的品味與興趣，正如華格納設計的公共或私人建築物展現維也納的需求與轉變一樣。奧托‧華格納和古斯塔夫‧克林姆標識著維也納世紀末的文化生活，而二人的作品更促進當時正在進行的藝術運動。華格納代表著藉由簡化巴洛克和新古典主義建築遺產以及採用新式建築材料的現代化建

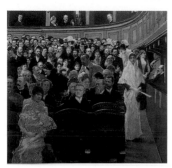

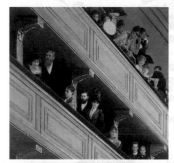

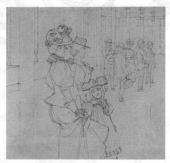

　　出現於《城堡劇場的觀眾席》中
的所有觀眾，幾乎都來自維也納的富
有階級。當時，克林姆正畫一張合唱
團肖像畫的消息，在感興趣的人們中
間傳開。他們都到畫家的畫室去看個
究竟。由於無法現場寫生，克林姆根
據個人或者家庭照片來畫這些人物。
但是照片中的光源又各不相同，而這
一點很難在創作時調整。於是《城堡
劇場的觀眾席》上的光線多少有些不
自然：例如，在一個人物身上光是從
右邊照射，但位於他身旁的另一個人
被照亮的部份卻是左邊。

　　有些人物帶著看戲用的望遠鏡，
或者遮住臉，或者正凝視著他處──
藉著這個畫法，已建立起畫面各個部
分的聯繫，例如從樂隊到包廂，或者
反過來。也有一些畫中人物的眼神朝
向觀賞者的方向，使得作品的視覺深
度更深。在這件精細微妙的畫作中的
另一細節是：所有的人物都在張望，
好似在看畫家究竟畫哪些人。

　　克林姆也畫了包廂裡的觀眾。由
於黑色背景的襯托，人物更容易被辨
認。不過因為包廂的部份使用透視前
縮法（foreshortening），人物的表情動
作不太自然。儘管樂團處的光源並不
一致，克林姆還是因為這件作品大受
讚揚，並於巴黎得獎。由於每個畫中
人物肖像的品質很高，加上題材新
穎，這幅作品與作者同時出名，克林
姆也因此從維也納其他眾多畫家中脫
穎而出。拿觀看演出的觀眾而不以歷
史事件作為繪畫題材，使得資產階級
本身成了繪畫的主體，在此之前，油
畫的主題只限於表現愛國主義或倫理
道德。

　　這張素描表現華格納的繪圖才華
以及他於紙上捕捉瞬間現實的興趣。
這件作品是卡爾斯廣場地鐵站設計圖
的一部分，前景是一位穿著入時的女
士在車站的月臺候車。將它與克林姆
的油畫互相對照，我們可以觀察到維
也納在十年間的時尚變遷（此張素描
作於 1898 年），也會發現兩位藝術家
作品的主人翁都是上流社會的人物。
華格納讓象徵現代性的女性形象出現
在這張地鐵站設計圖中，並不是沒有
原因的。

　　築，而克林姆身上則有一種動力，促
使維也納與過去決裂，並接受各種藝
術運動，例如當時盛行於巴黎或倫敦
的東方主義（Orientalism）。華格納的
年齡與興趣使他與過去緊密相連──燦
爛的中歐巴洛克風格以及卡爾·敘恩
克爾的新古典主義（華格納在柏林時
期曾師從敘恩克爾的一名弟子）。此外
，他的工作場所是一個由舊秩序所創
立的機構──美術學院，後來又與政府
密切合作地鐵修建以及市政規劃案。
而克林姆雖遠離權力中心，卻成為維
也納分離派的創始人之一與新一代畫
家們──如席勒和柯克施卡等人──的

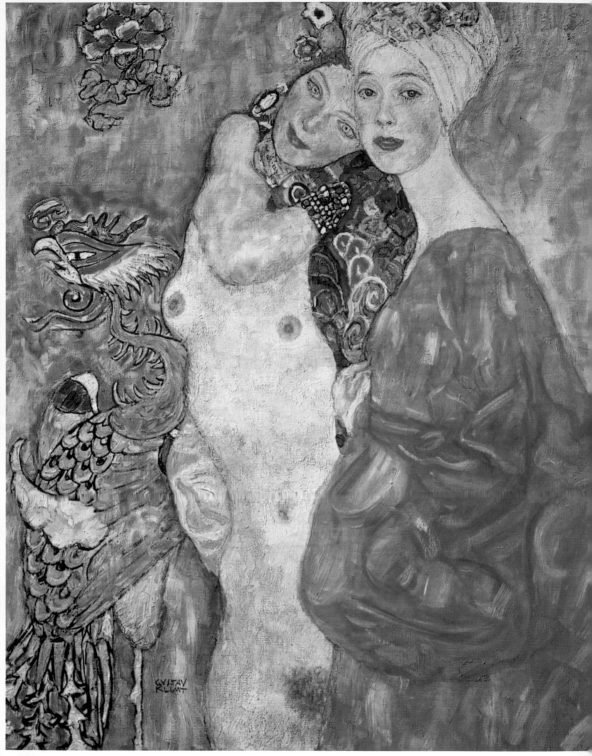

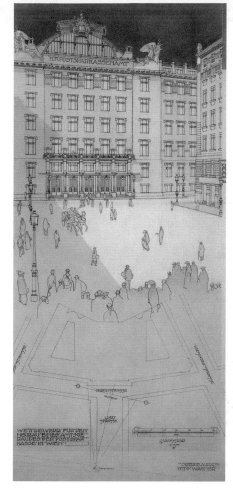

《女友》細部，1916-1917年，
布面油畫，99.1 × 99.1cm。

導師。儘管二人似乎生活在兩個完全不同的世界，但他們都意識到這個國家對現代化的需要，並認同新興的資產階級社會。

奧托‧華格納，由於他的父親是德國人，一直到三十八歲才成為奧地利的公民，他在維也納的社會地位也上升得很慢。當時奧地利皇帝為了表彰他對奧地利的貢獻，封他為宮廷顧問，其社會地位才於此際達到頂峰。華格納曾於許多著作中，主張以自己的一套政治與美學理想參與身處的社會。這些文字記錄他想影響當時的社會以及促始它現代化的熱望，儘管他當時在最保守的、最有權勢的圈子已經是一個廣受尊重的人物。五十六歲時，他成為維也納分離派的一員，將自己的思想融入當時最前衛的藝術觀念，並從此與曾是他的學生的建築師們（霍夫曼和歐伯里赫）為伍。

古斯塔夫‧克林姆的職業生活總是伴隨著接連不斷的醜聞，儘管這並未影響他的社會聲望。1888年，克林姆正忙於作品《城堡劇場的觀眾席》時，並不需要其他的客戶。但是1891年他的弟弟與海倫娜的婚姻，卻使克林姆得以接觸維也納最富有、思想最自由的資產階層。克林姆不僅由此獲得新的客戶，他更因此踏入

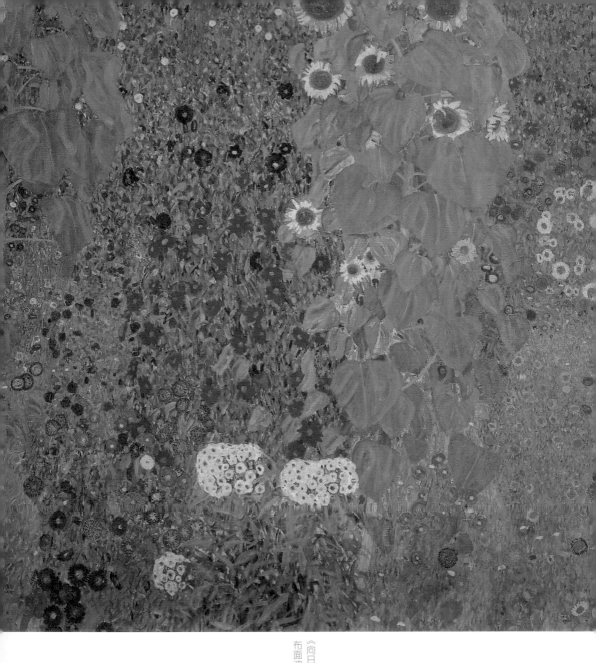

《向日葵花園》，1905-1906年，布面油畫，110×110cm。

奧地利最開放的智識階層。於是，古斯塔夫遇到了艾米莉，改變他生活的女人。他和艾米莉·弗珞格的關係使不少史學家認為，她是克林姆多年的情侶，儘管缺乏確實的證據以證實二人之間的情誼。從保留下來的信件與照片似乎透露他們之間似有戀情，但這對於當時的年代似乎也不是稀罕的事。他們甚至一起設計布品和服裝，克林姆所畫的著名罩衫即是艾米莉設計的作品。

艾米莉·弗洛格其實就是克林姆繪畫中的現代婦女化身：她擁有自己的高級女性時裝生意，因此經濟上是獨立的。而他們之間可能有的關係也成為自由和現代化的象徵，因為他們都鄙視當時的社會，因為當時社會認為婚姻以外的親密關係是不可想像的。

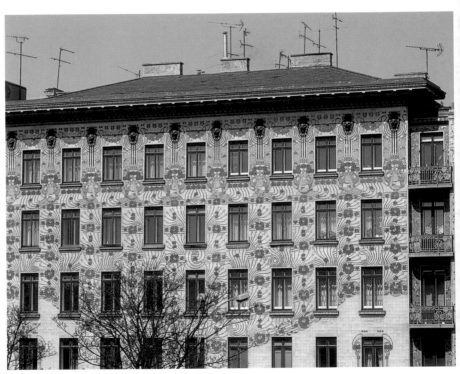

青春派公寓

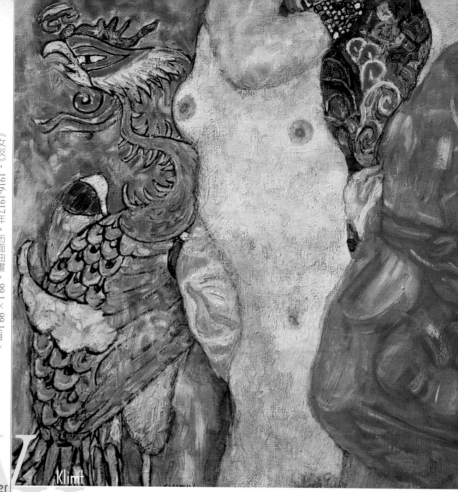

《女友》，1916-1917年，布面油畫，99.1×99.1cm。

Wagner Klimt

現代風和古典派
——巨變時代的矛盾情結

在克林姆和華格納的作品中都能找到許多清楚的矛盾，其中最明顯的例子即是華格納的郵政儲蓄銀行立面。他一方面避免使用學院派的裝飾手法，另一方面在建築的比例與其他元素的運用卻又完全古典主義式。值得注意的是，克林姆在並不瞭解亞洲實體的前提下，將東方主義應用為現代裝飾的要素。正是因為不斷的混合不同的元素，才使得這個時期具有革命性的意義。

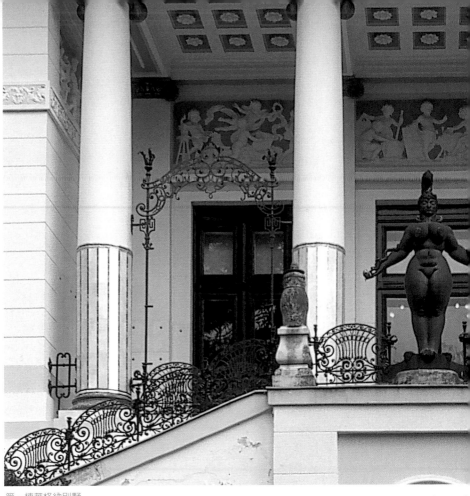

第一棟華格納別墅

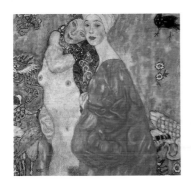

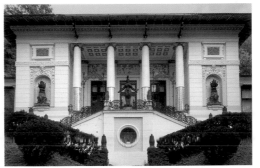

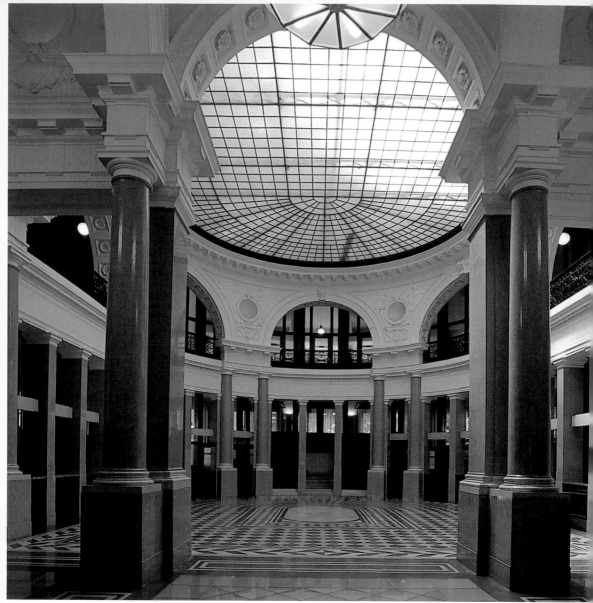

　　華格納與克林姆創作的環境一直是介於現代風格和古典派緊張
之中的維也納。必須接受他們身上的高度學院化知識，否則不足以
應付遽變中的世界，只有不斷的嘗試，並從錯誤中學習，以適應時
代的變化。從克林姆的維也納大學禮堂壁畫的構思工作即體現了他
的難處。為了準備這幅作品，他繪製數以百計的素描，並且不斷的

華格納所設計的國家銀行主廳在
形式上變化多端，表現他對古典建築
語彙的掌握以及運用這種語彙時技巧
的純熟與多樣。大廳的內部是由兩種
不同柱型所組合：第一種柱型是帶有
線形柱頂的方柱；第二種是環狀排列
的木質牆柱，柱子所支撐的柱頂盤比
第一種柱型的更加壯觀，位於拱頂的
起點。由於兩種柱型的柱子都採用托
斯卡納式，而且都用相同的材質，使
大廳渾然一氣。但廳內的兩個樓層之
間的設計又截然分明：第一種柱型的
柱頂盤正好標示第二樓層的開始，穿
過大廳的拱頂即可以看得很清楚。華
格納無須使用過多的裝飾即展示與古
典風格沒有關聯的空間格局：下面是
方形，上面則為半圓，兩個樓層高，
而形成類似天井的空間。他用柱子支
撐拱頂與封閉式的拱洞，顯然是來自
羅馬浴室的設計，威尼斯建築師安德
烈亞·帕拉第奧即以同樣的方法建造
維琴刹的方形基督教堂。

巨大而扁平的玻璃鐵框天窗，照
亮主廳中央的大部分空間。由於天窗
的光線，與其分流的功能再加上中空
的大廳與周圍的雙層迴廊設置，使得
原本應屬於地中海風格設計的天井轉
變成可以適應維也納嚴酷氣候的天
窗。

克林姆在他的處女作中充分使用
學院派的原則，採用的技法範圍極大
，從米開朗基羅式的雄渾肌肉線條到
早期文藝復興畫家的柔和構圖。但是
當他還對學院派的規矩亦步亦趨，以
雕刻和複製品來模仿大師的設計形式
時，克林姆也逐漸感到憂慮，並清楚
的表現在他未公開的素描和草圖中。
《牧歌》創作於1884年，顯示克林姆
對所有學院派的慣例都很尊重，但
《牧歌》的草圖卻顯露克林姆極力規
避學院派規則的痕跡。

 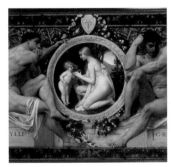

修改。不難理解，華格納之所以不斷地尋找理想的居所，以
覓得不同的設計方案，也是出於同樣的原因。

克林姆對於傳統西方繪畫的題材一直很感興趣，例如
《聖經》中的猶娣、希臘神話中的達娜厄等人物形象，或者希
臘悲劇的寓言。對於老生常談的道德題材則持批判態度，因

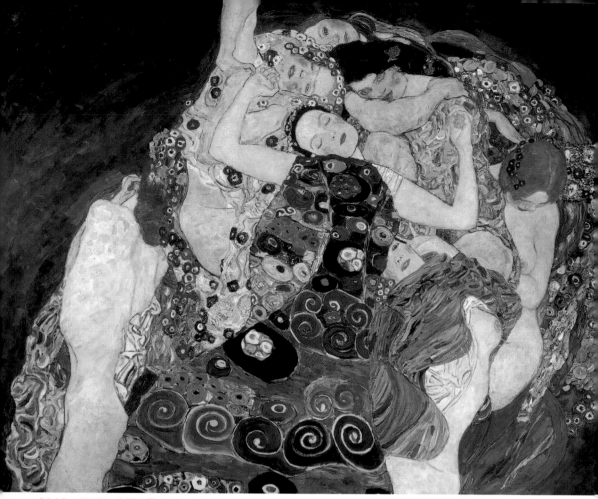

《少女》，1913年，布面油畫，190 × 200cm。

此以古典題材來表現他極為先進的現代社會觀點。他以達娜厄的神話故事來描繪女性的性問題：將猶娣塑造為一個歡愉、感性的形象，引誘侵略者荷羅孚尼然後將其斬首，並對她的行為毫無半點懊悔之情。在維也納《大學禮堂》壁畫中他結合神話題材和現代觀念的做法，造成他事業中的第一次風波。原應於大學課堂探討的美德寓言，透過克林姆的觀點，卻成為表現人性的錯綜複雜與脆弱。這個思想正是當時哲學討論的核心。《大學禮堂》現已被毀，它們象徵著對實證論哲學(Positivism)危機的最早認知，即科學與理性對人類的進步是不夠的。當初委託克林姆繪製這件作品的維也納大學卻無法接受這種悲觀的思

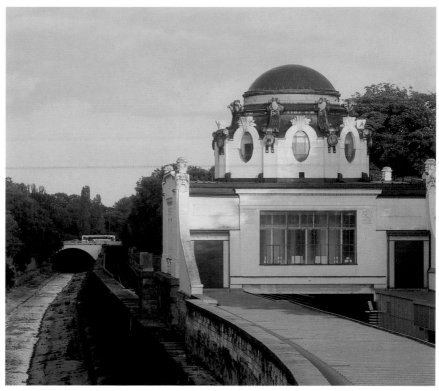

霍夫亭

想。他們認為，如果現代性僅止於提供這種思想，那麼還不如停留在十八世紀，並以當時的觀念來詮釋世界。

華格納也感受到傳統和創新的兩難：他以古典建築的傳統形式為基礎，發展一種使過度使用裝飾元素簡化的平實風格。他力圖改變古典建築設計的體系，以適應現代生活的需求。針對國家銀行的設計，由於大量雇員與客戶來往於其中的考量，他採用超大型的天窗並最大限度地利用自然光。他在設計國家銀行時，改變設計圖以適應不易施工的不規則基地與銀行的需要。

在華格納為自己的家庭所設計的兩棟別墅中，即明顯的傾向於為單一家庭所設計的獨棟住宅。1886 至 1888 年，修建第一棟位於胡特爾山街 26 號的別墅時，華格納採用對稱的設計來安排家庭生活空間的

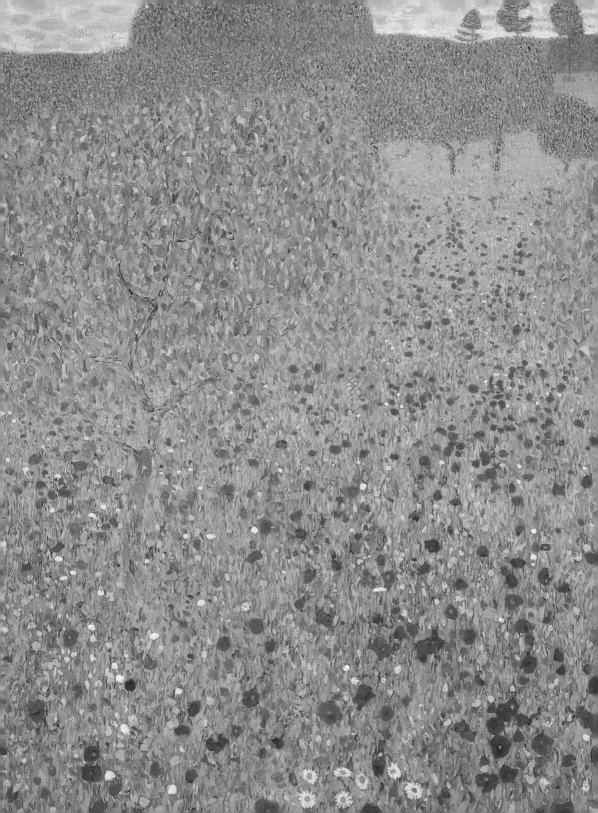

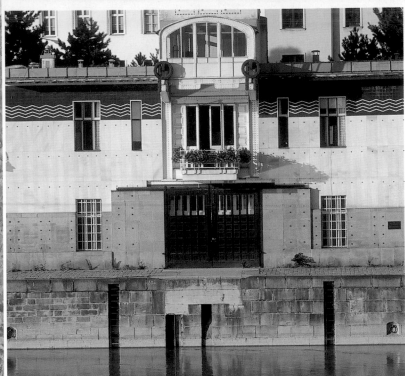

多瑙河運河航運管理樓（華格納地鐵設計項目的一部份）

格局，非常具有敘恩克爾的風格——在一座主樓的兩翼各設置一個大型柱廊。而建於1912至1913年的胡特爾山街28號的別墅則有意地設計成不對稱形狀，目的在於適應家庭生活的各種功能，而不再是純粹根據幾何形狀安排空間：將白天活動（一樓）與晚上以及私人活動的空間（二樓）分開，與現今大多單一家庭獨院住宅一樣。

《罌粟田》，1907年，布面油畫，110×110cm。
近景遠景，一切彷彿不再有區分，克林姆的《罌粟田》除了天空、遠方的樹木，及前景的雛菊札罌粟花可辨別外，事物再也沒有清楚的界限，紛擾的前景好像因為天空而安靜下來。

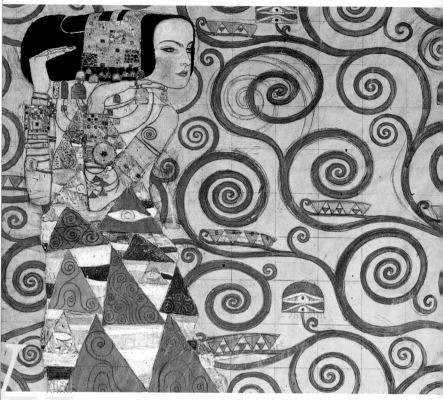

Wagner

蜿蜒的線條
——新派典雅

新藝術逐漸取代越來越不被社會重視的新古典主義。新貴階層要求一種能夠表現他們的藝術，而新古典主義又與幾百年以前的宮庭生活太過接近。世紀之交，一種以生物形態為基礎的新美學誕生。那起伏的線條進入一整個世代人們的集體想像，也代表此一時代的聲音。

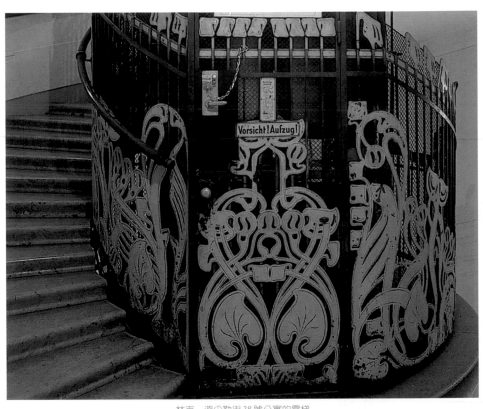

林克・溫采勒街38號公寓的電梯

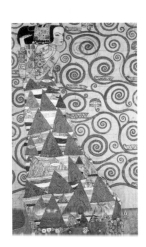

典雅的「分離派」風格電
梯，是建築物的垂直軸線。

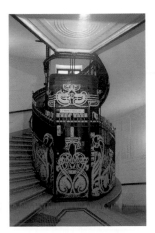

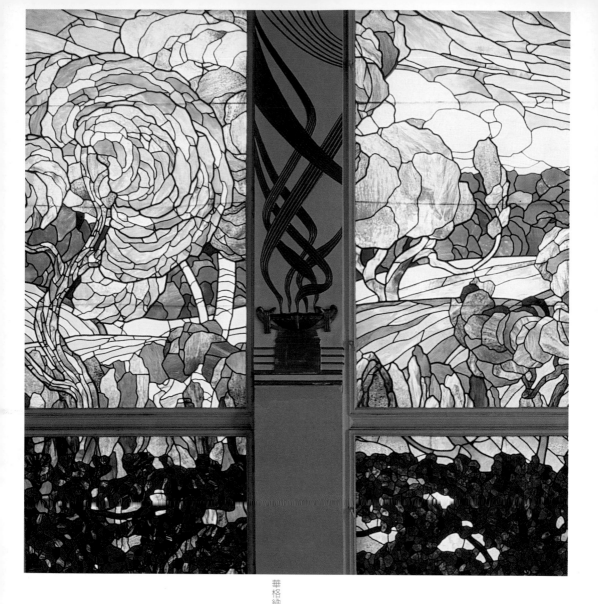

華格納別墅

　　新藝術最顯著的一個特點，就是如同藤蔓或是飛鞭一般的線條。這個於世紀末歐洲廣為流傳的藝術潮流，烙印在華格納和克林姆的作品上。維也納新藝術學派的藝術與其他流派最重要的一個區別，就是能夠產生典雅的藝術形式而不走上極端。華格納在設計郵政儲蓄銀行總局時，純粹出於審美的要求，毫不猶豫地加上一個圓形玻璃鐵框結構的天窗。天窗當然是一個有用的建築要件，它使光線進入室內，也

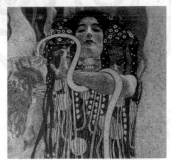

在華格納的別墅中，有一個房間的裝飾圖樣是一個從古色古香的香爐中嫋嫋升起的煙。煙不僅沿著牆面上升，一直到天花板，並轉化成一種更加統一的紋飾。房間的地板也嵌飾著小塊的金銀細絲，風格極為巴洛克化。

華格納作品中蜿蜒的裝飾線條極為細緻，但他使用大型裝飾物件時則很有節制。這間房間雖然裝飾華麗，香爐與壁櫥還用黃金裝飾，但是它們被作為背景的白牆與其他顏色的彩色玻璃所包圍，卻使屋內仍保留一種樸素感。

實用美術於十九世紀受到極大的重視。華格納於1886年為自己修建的別墅主要還是敘恩克爾式風格，儘管後來做了部份修正。直到1912年，華格納又為自己建造另一棟新居，並以自己的名字替別墅命名為「華格納別墅」。第一所別墅原先還包括一座位於其中一側的溫室，後來改變設計，去掉溫室，而改為這間充滿分離派風格裝飾元素的房間──使用金飾的細部結構，飛鞭般的線條，以及彩色玻璃窗等。

畫革命，克林姆在維也納《大學禮堂》壁畫系列中的一幅寓言畫《醫學》中的主體人物，她是羅馬神話中醫藥與康復之神埃斯科拉庇俄斯之女，象徵救治人類的健康女神。畫中她手持象徵醫學的杯和蛇，表示她擁有使用毒物的神力。盤繞於女神右臂的蛇是為了強調人物的高傲氣質，蛇身盤曲的外形既表現動物於那一瞬間的動態特徵，同時也是一種裝飾圖樣。

可以疏導雨水，但是其他的形狀也一樣可以滿足這些要求。天窗圓拱的曲線雖然保守，卻構成典雅舒適的空間。同樣的優雅也可以在克林姆的畫面中找到：被框限在巨大平面中的人物，線條動感，但不誇張，斯托克雷宅邸裝飾壁畫中以《期待》為名的人像就是一個例子。

十九世紀中葉，統御建築界的折衷主義想要解決一切建築的本體問題，現代化的古典建築表現形式即以邏輯替代裝飾，於是每一個建築要素與建築整體都存在著一種結構的關係。這個特點使華格納的建築有一種平實明快的風格，對於當時仍充斥著折衷主義的建築世界而言，更是當頭棒喝的一擊。他的奧地利郵政儲蓄銀行與維也納地鐵車站即是明顯的例子。一種新的裝飾類型出現在他所有的建築設計當中：纖細的花紋與明朗的建築主體形成鮮明的對比。建築構造的邏輯本身是冰冷的與功能的，但最後完成的設計卻是磨平建築的堅硬稜角。卡爾斯廣場的亭子為平行六面體，中央突起的主體為拱形的超大型鐵窗。建築的結構是很基本的，其裝飾性元素更映襯出它的簡潔。儘管亭子表面顯然看不出古典主義風格的蛛絲馬

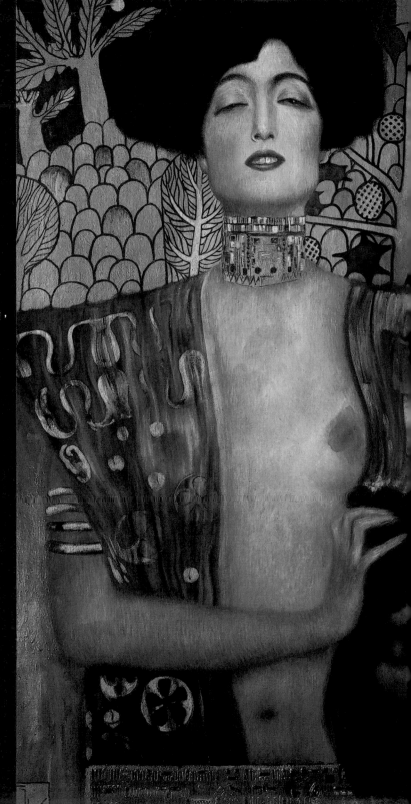

《猶娣》之一，1901 年，布面油畫，
84 × 42cm。

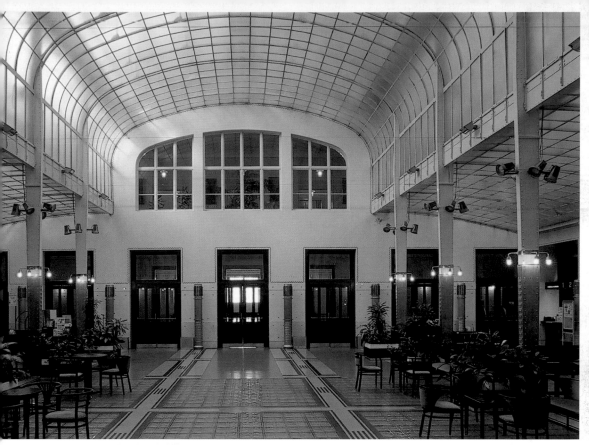

奧地利郵政儲蓄銀行內部

跡，古典主義的潛在影響卻是不可否認的：以鐵製支柱作為替代圓柱的構造（審註：奧地利郵政儲蓄銀行內部），而裝飾壁畫上金色花朵的線條與古典主義風格的柱頂盤的帶狀雕刻的功能不謀而合（審註：卡爾斯廣場地鐵站）。

克林姆用一種從不僵硬、永遠處於流動狀態的線條，創造出個人化的藝術語彙。他表現出除了安東尼·高第（1852-1926）之外的任何建築師都未曾展現過的自由度。克林姆的畫作雖表現完整、非抽象的形式，但是他更感興趣的是捕捉原始的、不受羈絆的、朦朧的東西。如果華格納的世界是理性與功能的，那麼克林姆則是傾向於非理性和象徵性的世界。克林姆於創作《猶娣》時，他的重點不以描繪她的英雄壯舉，反而是集中於她毫無顧慮、超越道德的態度。中歐傳說故事中的水蛇形象幫助克林姆探索更為真實的、非理性的現實，在那

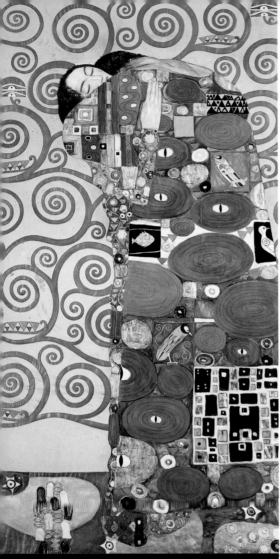

斯托克雷宅邸裝飾壁畫之《滿足》，1905-1909年，
混合顏料、羊皮紙，199.1 × 121cm。

裡一切都是未定的、有可能的。

　　這是世紀交替之際很典型的想法，但是克林姆精確的掌握筆下人物形象的技巧，的確成為他個人的標誌。他作品中的所有人物都具備超凡脫俗的優雅氣質，這個特質立刻被急於顯示身份的資產階級毫不猶豫地據為己有，於是他們使這位畫家成為這些經濟精英的專屬畫家。

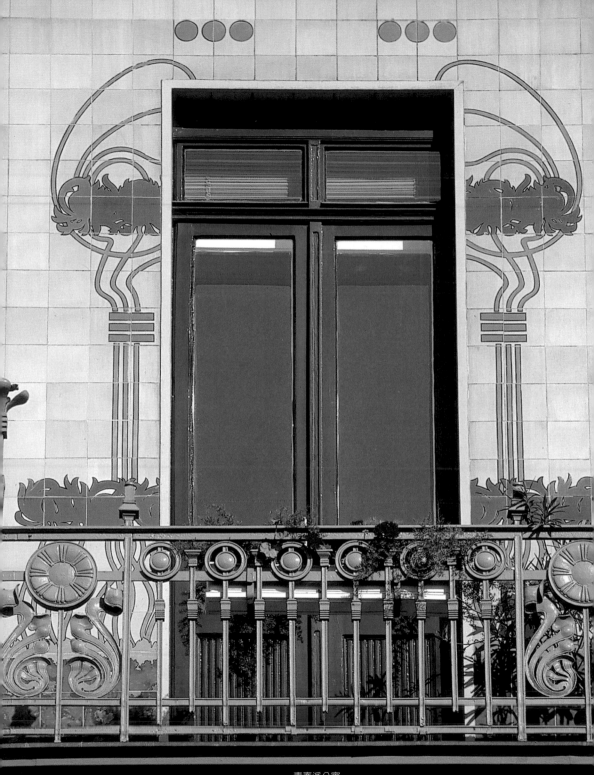

青春派公寓

WIENER STADTBAHN

HALTESTELLE A
AKADEMIESTRASSE
RECHTSSEITIGER
PAVILLON MIT TRANS=
PARENTER V. HAL
d KREUZUNG m
KK POLYTECHNI=
CHEN INSTITUTE

OTTO WAGNER
MkoOBERBAVRATH

WIENER
STADTBAHN
HALTESTELLE
AKADEMIESTR
RECHTSSEITIGER
PAVILLON MIT
TRANSPAREN=
TER V. HAL o
KREUZUNG V.
o POLYTECH=
NISCHEN IN=
STITUTE

裝飾畫家
克林姆

Gustav

Klimt

為女性奉獻藝術生命
——古斯塔夫·克林姆
(Gustav Klimt, 1862-1918)

經過二十世紀，人們欣賞古斯塔夫·克林姆的程度持續加溫——作品中的人物氣度優雅與繪畫技術精確，更描繪世紀末瀰漫於維也納的現代主義神秘氣氛；根據這些原因，即不難理解他何以能享有如此盛名。而他的作品中最吸引人的特質之一，則是他能夠藉著塑造具有強而有力的象徵的人物形象，以捕捉人性的本質。

當今的觀賞者很容易辨認古斯塔夫·克林姆的作品，因為要理解他的繪畫語彙，毋需透過深入的歷史與神話闡釋。由於畫面構圖簡潔，畫中具有象徵性的人物即可以使用其原型。《吻》之所以吸引人，不僅因為其精緻的形式，更因為它將創始於十九世紀至今仍猶存的一系列現代觀念——愛情、伴侶、激情以及兩個人的結合——濃縮於畫面中的男女二人身上。「青年派」（Jugendstil）——也稱為新藝術或是現代主義（Modernism），或者還有其他的名稱——它的審美觀與現代品味充滿理想主義與強烈浪漫主義的激情，直至今天它依然充滿生命力，它的藝術語彙與形式仍然使人著迷。

古斯塔夫·克林姆成長於帝國時代末期與世紀交替的維也納。他出生在一個波希米亞工匠家庭，於七個子女中排行老二。八歲時克林姆一家搬到帝國首都維也納，十四歲進入維也納工業藝術學校就讀。奧地利的工業產品大多為手工製品，並

斯托克雷宅邸裝飾壁畫之《期待》，1905-1909年，混合顏料、羊皮紙，193 × 115cm。

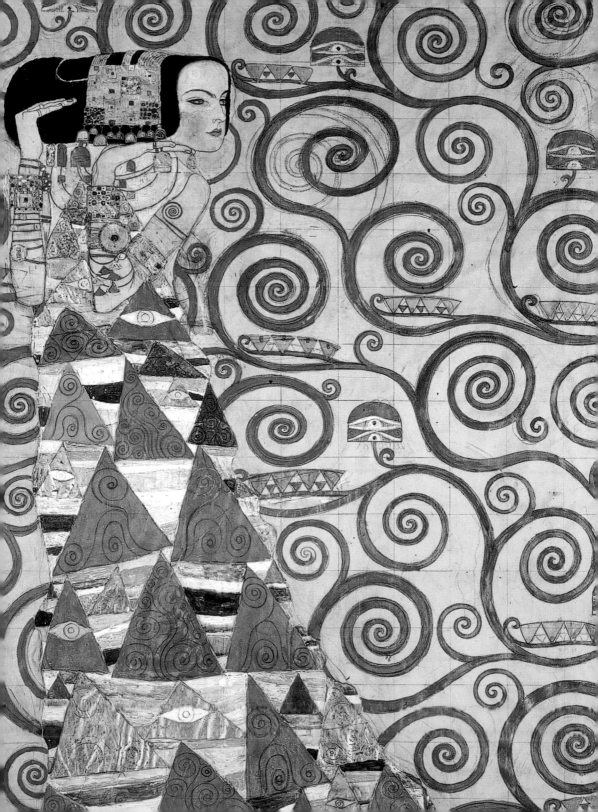

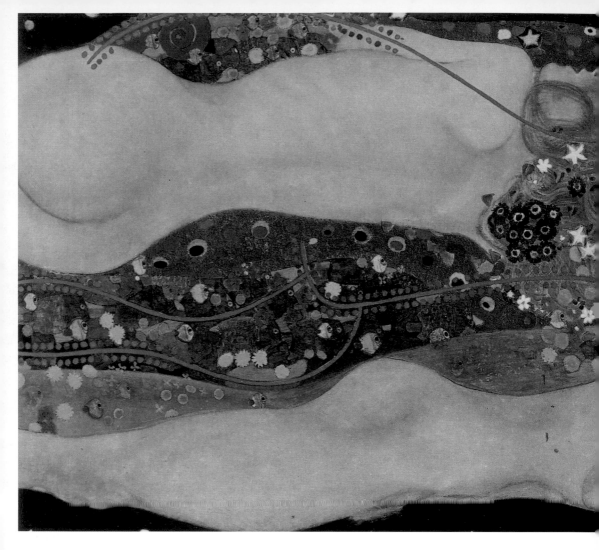

被認為劣於英國產品。維也納工業藝術學校即是培養合於要求的技術人員，以提升奧地利產品的品質。維也納工業藝術學校與奧地利帝國博物館合作，以提供學生最理想的訓練環境。但是，由於專業化程度和成本的問題，學校對商業界的影響有限。克林姆對學校所提供的可憐些微的教育

一直抱持批評的態度。1883年他畢業後與他的弟弟雕塑家恩斯特·克林姆和畫家弗蘭茲·馬曲（1861-1942）聚集一批藝術家們，並得到藝術學校的老師，也是博物館館長魯道夫·艾特爾伯格的全力支援。艾特爾伯格一直相信他們的工作。三位藝術家利用當時位於維也納林格街道兩旁許多即將

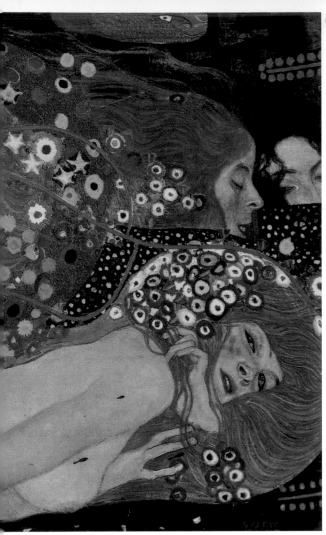

《水蛇，二》，1904 年，布面油畫，80.1 × 195.6cm。

家們獲得裝飾城堡劇院樓梯間的天花板以及皇家藝術史博物館的樓梯牆面的委託案。1887 年，維也納市政廳委託克林姆繪製一幅畫，以反映老城堡劇院的內部。克林姆並沒有把劇院的建築或演員放入畫面，反而仔細描繪坐在包廂內、每星期把劇院擠得水泄不通的富人們，也就是說，他的主題不是劇院而是來看戲的觀眾。藉由這幅畫，克林姆立刻在那些被他描繪於畫面中的有錢人裡聲名大噪，私人肖像的委託案也因此蜂擁而至，這個利潤遠比為建築物進行裝飾的工作來得高。

　　1891 年，克林姆加入維也納造型藝術家聯合協會，這個組織聚集了當時最不安分的藝術家，他們後來都成為分離派運動的中堅人物。那一年克林姆更第一次被提名擔任皇家美術學院的教授，但他始終沒有接受這個職位。一年以後，他的父親與弟弟恩斯特相繼去世。克林姆和馬曲繼續進行大學學院的裝飾工作（1894）。這項工

竣工的建築的契機，建立自己的小工作室，命名為「藝術家公司」（Kunstlercompanie）。他們以合乎經濟實惠的價格接到各種裝飾建築物的工作，並由此開啟他們的專業生涯。由於艾特爾伯格的大力推薦與其工作本身的高品質，他們的事業蒸蒸日上。1886到 1888 年間，「藝術家公司」的藝術

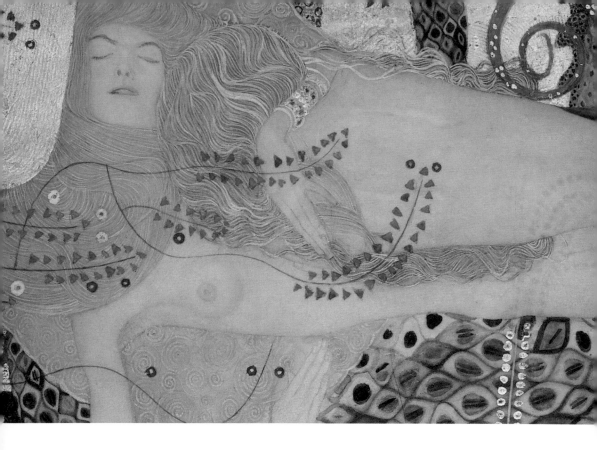

作的完成意味著克林姆逐漸走向成熟的境界，學院知識在他的作品中由對浩瀚的宇宙是何等的微不足道，而他與資產階級所謂的理想也於此際分道揚鑣。

1897年，由於造型藝術家聯合協會解體，克林姆與建築師約瑟夫‧馬力雅‧歐比里赫以及約瑟夫‧霍夫曼另外創建維也納分離派，並於一年後創辦分離派的刊物《神聖之春》。這份雜誌詳細的闡述這個藝術組織的美學觀點。隨後的五年中，這個組織的活力使所有的成員都從中獲利。1891年叭還只是個必須在近于封建的國家中將現代藝術家聯繫在一起的組織，如今卻演變為一場真實的美學革命。分離派一直受到巴黎的藝術活動與新藝術運動的影響，它反對與當代問題毫無關聯的新古典主義藝術。對自由的渴望、對自己是文化精英的認知，以及認為藝術應該對時代產生影響的觀念，使一群特立獨行的藝術家聚集於一，並不可避免地結合不同的語言與愛好。克林姆在他生命的最後二十年

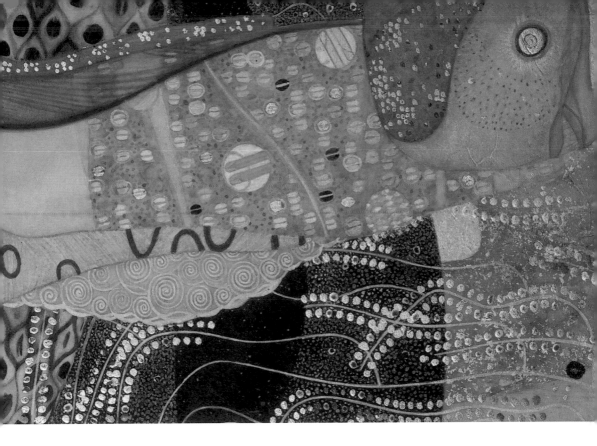

中，不曾懈怠於從事各種藝術活動，也一直都是維也納智識界的一分子。1906年他創立奧地利藝術家同盟，一直是會員之一，並擔任主席至1912年為止。他也逐漸專注於自己的創作，並使用高度個人化的藝術語言，而且不斷的發展演變。

克林姆的私人生活從來都不公開。他終生未婚，和親戚生活在一起，保持著謹慎的生活習慣，這與隨他一生的流言——波希米亞的花花公子的荒誕行徑，形成強烈對比。他雖

與艾米莉‧弗珞格過從甚密，但是很難確定他們之間究竟是哪種關係，因為他們從來不在公共場合談論對方。他可能有三個私生子，一個是與瑪麗亞‧奇基所生，另外兩個則是與瑪麗‧契蒙爾曼，這些給他帶來浪子之名。但是關於他的個人生活，為人所知的細節不多，而且他也不只一次地說他並不是一個有趣的人。

1918年，克林姆死於腦溢血，他幾乎將一生都奉獻給描繪女性形象的繪畫創作。

女人的無限能量
——《女人的三個階段》

處於世紀交替之際的人有一種特別的執著，這一點在畫家克林姆身上表現得尤為顯著，那就是對女性的興趣：克林姆大部分的作品都是以表現女性形象為主。猶太教及基督教文化認為女人無非就是為男人繁殖後代的工具，經常把女人表現為原罪的象徵或者多餘的東西。然而世紀末的價值危機則顛覆這種關於性別身份的刻板觀念。

克林姆是第一個描繪裸體的懷孕婦女（在他於1903年所作的《希望，之一》中）的歐洲視覺藝術家，並藉此表現一個能夠孕育生命的身體的所有能量。作於1905年的《女人的三個階段》則蘊涵同樣的原始生命力：如果說人類終將灰飛煙滅，那麼女人至少還有生育後代、再創造人類的能力。這種思想與常時的道德信條是相左的，因為畫中沒有丈夫的母親形象並非是負面的，反而是宣稱女人生育力的力量。

而在他以情色為題材的作品中，克林姆更打破世俗禁忌，以描繪婦女的自慰行為來讚美女人的性愛；那是一個女性自主的世界，她們無論是在性愛還是在別的方面都不需要男人。於《吻》（1907-1908）或《滿足》（斯托克雷宅邸裝飾壁畫中的一部分）中也都出現一個擁抱著女人的男性形象，但是畫面的主角依然是女性，因為男人的臉部在第一幅畫中已很難看清楚，在第二幅畫上則根本沒露面。此外，他們的身體依附著女人，更沒有確定的形狀。克林姆在很多素描與油畫作中更描繪兩個女子相互擁抱的情景，完全去除男性形象。

因為這塊裝飾壁畫最初的設計是作為臨時性的裝飾——因為亭子在展覽之後就會被拆除，雖然最後並沒有發生——因此克林姆以非常自由的形式創作，它沒有遵循人物造形大小的比例規範。許多批評家認為，這是他走向精致化風格的開始。這種自由的創作手法是一種很新的技法，利用鑲嵌石、鏡子碎片、仿製的珠寶飾件與難以計數的裝飾材料，而使畫家的創作更具活力。

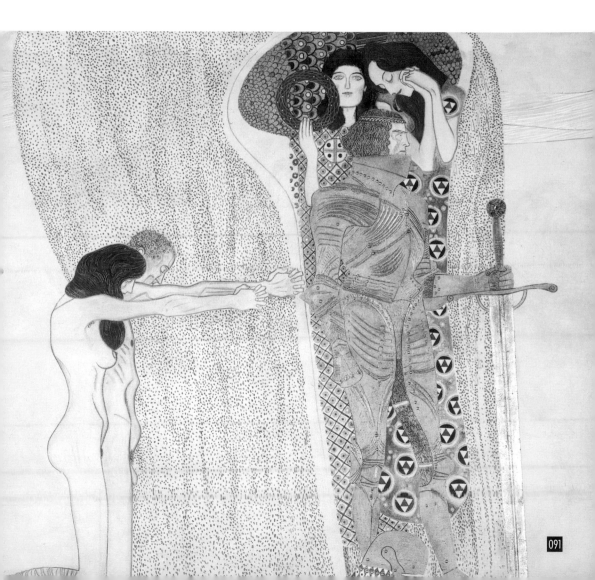

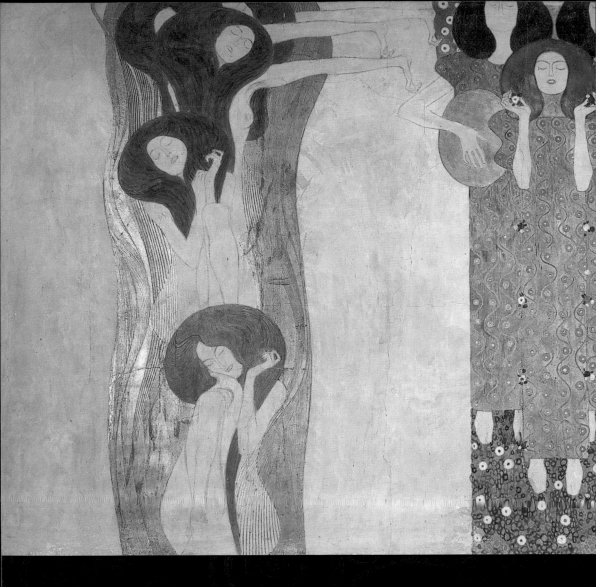

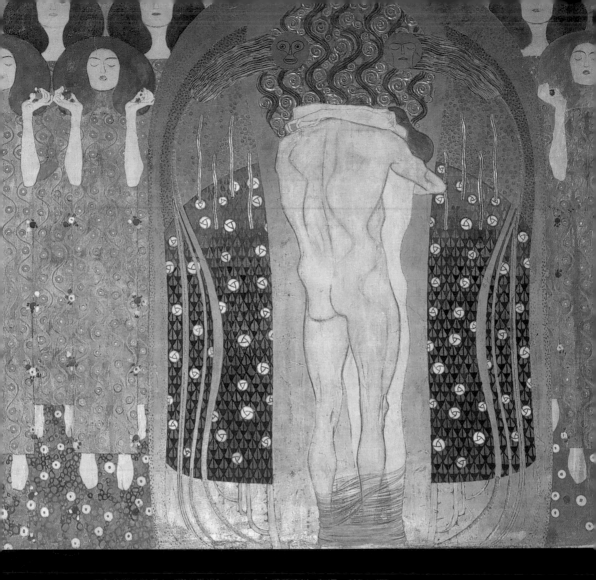

貝多芬裝飾壁畫之《讚美歡樂》，1902年，酪酸塗料、灰泥，220 × 470cm。

男人與女人熱烈的擁抱著，我們看不到兩人的表情，但從背景、從兩人有力的擁抱，可以體會這之中愛的具體力量，這個裝飾壁畫原本在展覽結束後打算銷毀，後來被一位收藏家購買而得以保存，現今仍可在分離派收藏館的地下室觀賞到。

風格化的女性之美
——《索尼婭・克妮帕斯肖像》

儘管一些評論家一直試著把古斯塔夫・克林姆說成胡作非為的波希米亞藝術家，但他依然受維也納各個社會階層的尊敬與讚賞，包含其他的藝術家、資產階級與貴族。由於與資產階層人士的人際關係與高品質的肖像畫，克林姆開始有一些資產階層的客戶，更成為商人階級最喜愛的畫家之一。他雖然仍然生活在帝國的舊秩序之中，在1905年更對國家的藝術政策採不遜的姿態，而保守陣營更不斷的批評指責他的作品，卻使他的聲望更加如日中天。

肖像畫技法基本上必須忠於實體：從這個意義上來講，肖像畫不應有人物形象風格化的傾向。但風格化的人物形象正是克林姆成熟時期的作品中最明顯的特徵。完成於1890年代末期的畫作，例如索尼婭　克妮波斯肖像，即把人物放在兼具表現主義與現實主義特徵的環境中。女子的穿著與身體都是現實主義風格，右上角的鮮花也是一樣，具有平衡人像的作用。在瑪格麗特・史東伯羅－維特根斯坦的肖像中，不論畫面上的裝飾性元素所表現的是現實環境中的哪一部分——地板的綠色塊、護牆的黑色隔線，以及牆上略帶藍色色塊的各種裝飾紋樣——都使實際環境實體抽象化，更使他所描繪的主體形象產生既精確，風格又新穎的特殊造型。

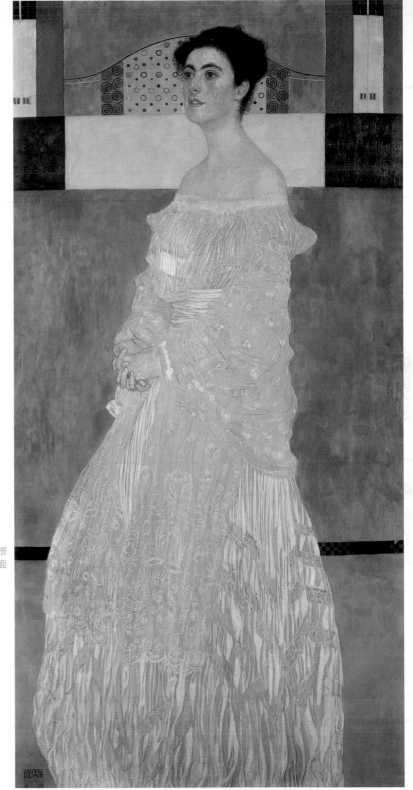

《瑪格麗特·史東伯羅－維特根斯坦的肖像》，1905年，布面油畫，180×90cm。

《索尼婭‧克妮帕斯肖像》，1898 年，布面油畫，144.8 × 144.8cm。

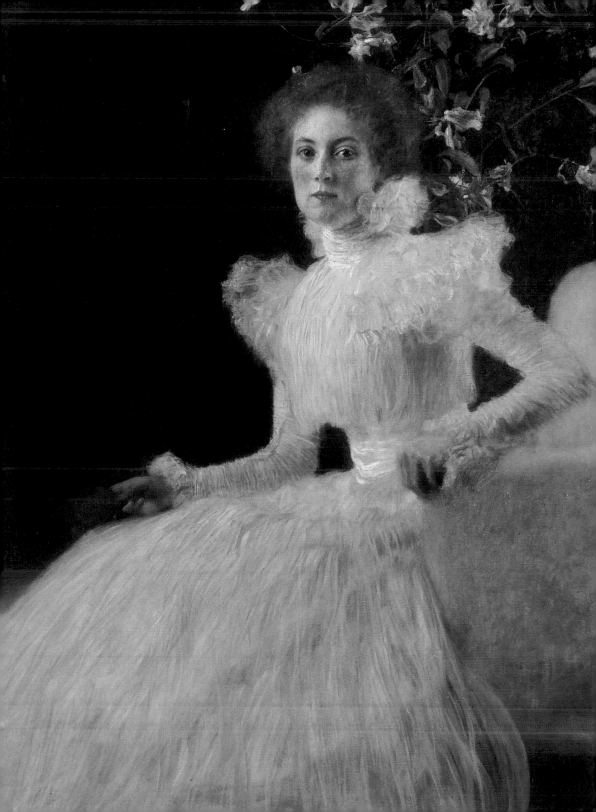

細緻東方味

——《弗蕾德麗克‧瑪麗‧貝爾像》

從克林姆開始他的畫家生涯時，他就收藏日本版畫。1880年代，他在巴黎時就可能對這些藝術品產生興趣，也同時受到它的影響。當時確實有許多其他藝術家也迷戀日本的藝術作品，因為它們相較於西方文藝復興的透視法更表現出另一種十分另類的異國情調，而這個時期西方文化又在尋找描繪現實的新藝術表達方法。

克林姆對日本版畫的興趣更是在他最後一系列的肖像作品中表露無遺：主題人物周圍的裝飾被許多的東方人物所取代，使得整個畫面背景如同一幅織錦，主體肖像人物如同浮雕似的被放置於背景織錦之上。克林姆將東方情調引入繪畫中，主要是為了尋找可以裝飾肖像背景之異域風情的題材，而這也滿足客戶們的優越感。在這些作品中，他避免使用文藝復興的透視法，畫中的人物與背景不形成空間感，幾乎是平面，人物甚至不接觸地面，更使得主題人物融合於背景的人像之中。由此更強調主題人物的精緻與異國情調的風格。

於是，女子的穿著是另一個裝飾元素。在弗蕾德麗克‧瑪麗‧貝爾肖像中，她的衣服同樣是東方的，而伊麗莎白‧巴克歐芬－依希特男爵夫人的服裝卻有一種不真實的複雜與精緻，畫家更藉此機會，充分展現搭配在她身上的披風輕盈如瀑布狀的花邊。

從這些肖像中展現出克林姆的精熟技法與自信神采，顯示克林姆已經懂得如何控制畫面，並加上自己的個人風格。精妙之處反映在畫面的細節上，也流露於兩位女士的活潑面容上。

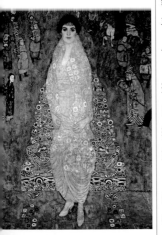

《伊麗莎白‧巴克歐芬–依希特男爵夫人的肖像》，1914年，布面油畫，180×128cm。

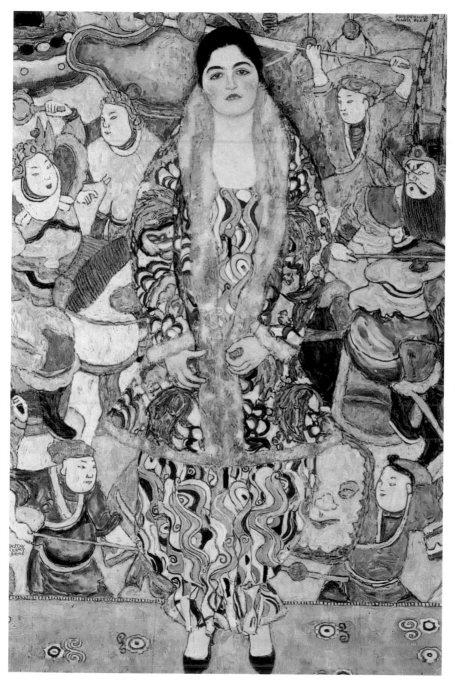

《弗蕾德麗克‧瑪麗‧貝爾的肖像》‧1916年‧布面油畫‧34.6 × 84.1cm。

不完整的風景
——《山毛櫸林》

克林姆的風景畫幾乎都是正方形的，捨棄任何敘事性的元素，例如人像或象徵性的地點，用以專注於典雅、平衡的構圖。光線落在物體表面的表現方式是這些風景畫的主題之一，克林姆極為欣賞的巴黎印象主義畫派於此有不小的影響。

這些創作於二十世紀前十年的作品之所以顯得與眾不同，不僅是因為構圖中沒有清晰的透視關係，更缺乏明暗對照的技法，色塊的使用也很突出。在《山毛櫸林》中，整個畫面以棕色為主，以連綿的樹幹造成景深，並借助背景中的藍天更增強深度感，樹冠從畫面上方三分之一處即被截掉。畫面呈現仔細的構圖，但沒有一棵樹是完整的，然而畫家好似也沒有詳細表現其他物體的企圖。克林姆應是從日本版畫學得這種不完整的取景方式，日本藝術的構圖概念與西方的完全不一樣。顯然他也參考攝影的取景技巧，這個技巧從十九世紀末開始即對繪畫產生革命性的影響。

位於畫面最上方的亮綠以及樹皮上不同部位的赤褐色亮斑，表現第一縷陽光照射在樹木的效果。他對大自然的觀察是繼承自浪漫主義與世紀末的巴黎藝術對光線的研究，當然也連結了「現代性」。

《白樺林》，1903 年，布面油畫，110 × 110cm。

克林姆大約在 35 歲時才開始畫風景，這時算是很晚了，但產量仍算多。

《山毛櫸林》，1902 年，布面油畫，100 × 100cm。

沒有時間的林道

──《卡梅爾城堡公園的林蔭道》

克林姆少數的風景畫也包含建築元素。儘管出現人類活動的痕跡,但是這些作品就和其他風景畫一樣,顯然都沒有時間性,看不到任何活動中的人,他處理建築物的方式就如同是風景的一個組成部份。

在《卡梅爾城堡公園的林蔭道》中,一條通往一棟建築的小徑,克林姆的表現方式非常不符合透視法。畫面的焦點是樹木與樹幹上的顏色。而這裡的畫面中物體的形象不如繪畫筆觸重要:主要是使用倉促的筆觸與小色點的手法,並去除樹木的線條而帶出景深。

克林姆的大部分風景畫都完成於與弗珞格一家人一起在阿特爾湖畔度過的漫漫夏日。在那幾次的假期裡,克林姆潛心研究隨身攜帶的日本版畫收藏品。這些風景畫似乎表現畫家暫時放下在維也納的肖像畫創作與象徵主義式的作品,雖然他在維也納時也曾借助在野外所作的草圖速寫而完成一些以鄉村為題材的作品。

儘管這些作品與他平常描繪的人物形象作品完全不同,但是克林姆的興趣並沒有改變,這兩種不同題材的作品都表現同樣的優雅,也同樣指向通往現代性風格的途徑。

《卡梅爾城堡公園的林蔭道》，1912年，布面油畫，110×110cm。

《阿特爾湖畔的卡梅爾城堡，之一》，1912年，布面油畫，110 × 110cm。

黃金雨──《達娜厄》

克林姆是少數可以在作品表現古典神話主題而又不拘泥於學院派規則的現代藝術家之一。在他的畫家生涯剛開始時就已經做到這一點，而且他總是把女性人物放在作品的中心地位。1898年，他就已經把希臘女神雅典娜肖像的外形表現得非常個人化。雅典娜通常以全身像出現於繪畫作品中，但克林姆卻採半身像，就如同一般肖像畫中的人物大小。女神的外形因此與我們很接近，而使得她失去神祇的外表，顯得極為真實，更具人性。同時，幾乎如同實物的鎧甲、胸甲上形狀怪異的面具，以及頭盔與長矛，賦予畫中女子在那個時代顯得異乎尋常的力量與威嚴。

克林姆藉由神話以表現女人的性，這個題材於當時比將女人描繪為強悍的形象更駭人聽聞。達娜厄是希臘神話中的公主，被父親禁錮在閨房，不讓她認識任何男人，但結果還是受宙斯引誘失身。宙斯化身為一陣金雨降落到閨房，使達娜厄受孕，生下兒子，即是後來的英雄珀爾修斯。克林姆選擇這個主題是因為繪畫傳統：提香、林布朗與其他繪畫大師都處理過這個神話題材，因為這是唯一被允許畫女人裸體的機會。但是克林姆並不像他的前輩們一樣，描繪宙斯進入公主閨房的情景，而是表現這位奧林匹亞山的天神和達娜厄交合的畫面。克林姆就這樣借著古典的名義堂而皇之地表現他對女人性愛主題的興趣，但是克林姆的達娜厄完全沒神話人物應有的屬性與配件。克林姆關注的焦點是女人的快樂，而不是探討人體解剖學。

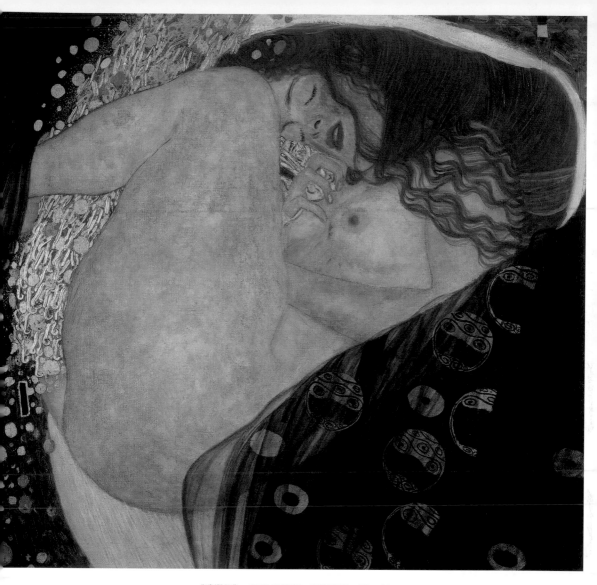

《達娜厄》，1907-1908 年，布面油畫，77 × 83cm 。

宙斯以黃金雨的形態親近達娜厄的畫許多畫家也都有相關作品，而克林姆的達娜厄算是最情欲化的一幅了，肉欲的顏色及女人的表情和身體，還有裝飾的部份都帶著濃濃的性欲象徵。

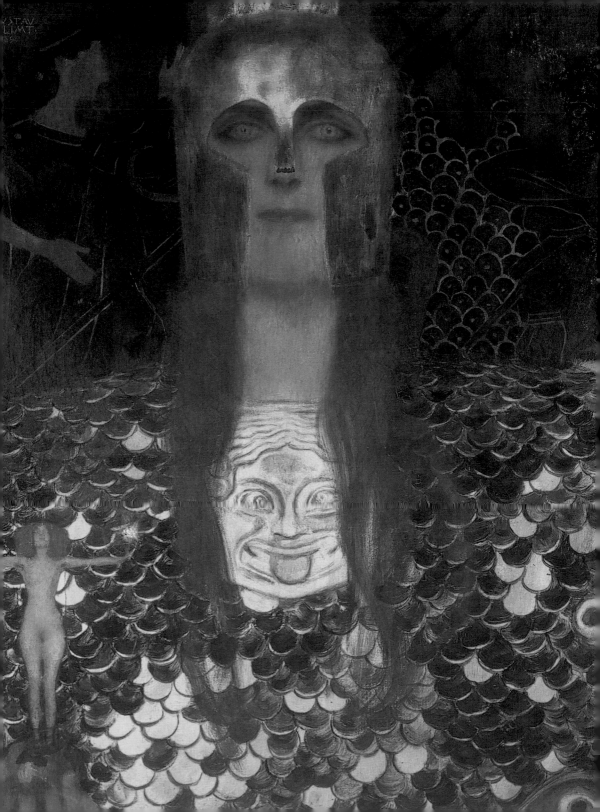

《雅典娜》，1898 年，布面油畫，75 × 75cm。

畫成的這一年恰好是 Hermann Barr 正式宣佈慕尼黑分離派成立
特別之處應該可以算是背景了，它應該是仿自希臘古瓶繪畫及
色人形像而成。

美麗「壞」女人
——《猶娣，一》

十九世紀末，經由文學與繪畫作品而建立「蛇蠍美人」的觀念。克林姆是這個新女性原型的創造者之一。《猶娣，一》這幅作品即是描繪女性為誘惑並毀滅男人的蛇蠍美人形象，闡述《聖經》中猶太女英雄猶娣的故事，引誘敵軍將領荷羅孚尼，還砍下了他的頭顱。但是克林姆處理這個題材與傳統的典型表現方法完全不同，他並沒有直接表現猶娣處死荷羅孚尼的瞬間，而是選擇一個超越時間、靜止的猶娣：衣不蔽體，手持敵將首級。這裡沒有道德說教，只有猶娣的肖像：一個戰勝男人，而且沒有任何內疚的女人。

克林姆第一次引起爭議的作品是維也納大學禮堂的壁畫，共有三幅，旨在表現科學對社會的幫助。克林姆非但拒棄傳統的手法，而以一系列引起軒然大波的裸體來表現主題，更於畫中呈現人類知識在面對宇宙與自然時反而是一無是處的。這一系列作品是奧地利教育部於 1894 委託克林姆創作的，結果他們不能或者說不願意接受它們。這三幅寓言畫《醫學》、《法學》與《哲學》中的主要人物都如同是猶娣、雅典娜、達娜厄這樣的女性，不是被動、馴服的美人，而是像被喻為醫學的惠革亞那樣強悍有力的形象。

1945 年這些重要的畫作被納粹黨員燒毀，如今，很不幸的只能從草圖、複製品或黑白照片中才得以窺見一般。

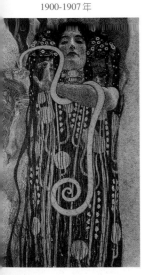

《醫學（惠革亞）》，
1900-1907 年

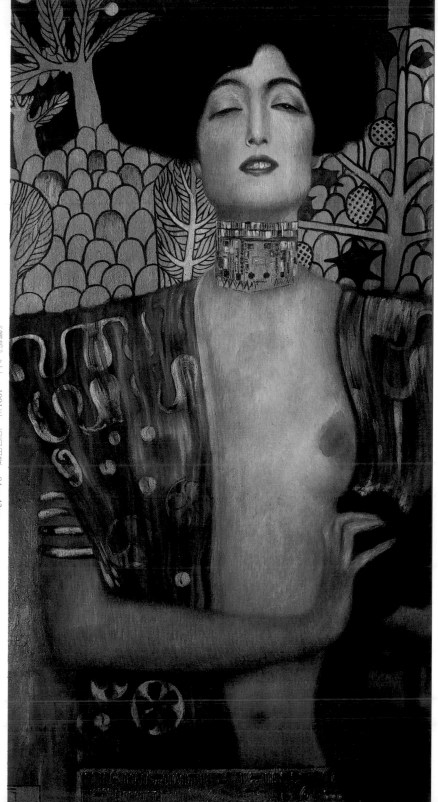

《猶娣》之一，1901年，布面油畫，84×42cm。

堆疊的人體花海
——《少女》

　　《醫學》，為維也納大學禮堂所繪製的壁畫系列作品之一，克林姆已經把人類想像成一堆混亂於一的不同身體。畫家充分展現人體的可塑性，透過前縮法的原則、無止盡的變化比例，而找到各種方法以描繪放鬆或緊張的人體，並不調整畫中人體的位置。在此之前的系列作品「人類的繪畫」中（其中即包括《少女》和未完成的《處女》），他已經開始捨棄使用空間參考物的手法。克林姆把畫面焦點安置於一大堆形狀難辨的人像與裝飾性圖案中，於此卻有單一人像躍躍欲出，藉此直接而清晰地表達作品的主旨。正由於畫面上不真實的環境描繪，使得主題形象更具原創性。

　　在《少女》中，數位半裸的女子身體與完全平面化的裝飾性背景糅合於一，但藉由部份覆益於軀體上的圖案色塊的變化卻可以清晰地分辨各個身體：人體的形狀被包圍在玫瑰花海之間，在五顏六色的裝飾圖案中更顯突出。克林姆描繪女子形象時，一絲不苟、精細微妙，而繪製環繞於一旁的配件時，則線條粗率、厚重，兩者形成鮮明的對照。

　　畫家以卓越的手法描繪人體的動作、對立反差的用色技巧、堆積式的人體動態設計，以及畫面的佈局，都顯現克林姆運用其掌握視覺效果的天賦，已臻成熟境界。

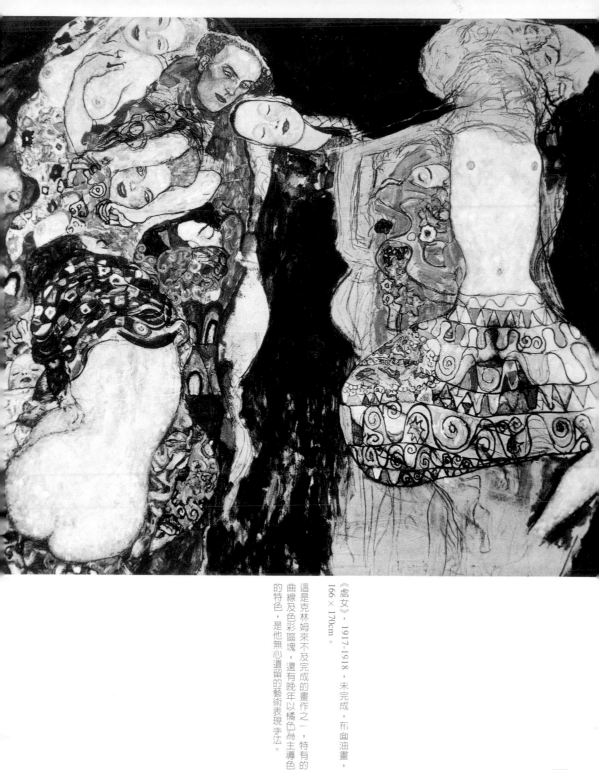

《處女》，1917-1918，未完成，布面油畫，166×170cm。

這是克林姆來不及完成的畫作之一，特有的曲線及色彩區塊，還有晚年以橘色為主導色的特色，是他無心遺留的藝術表現手法。

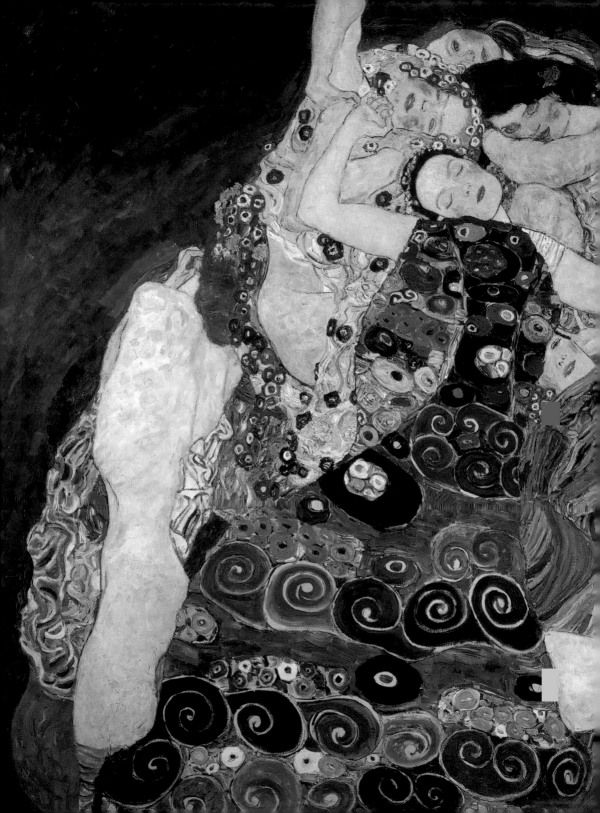

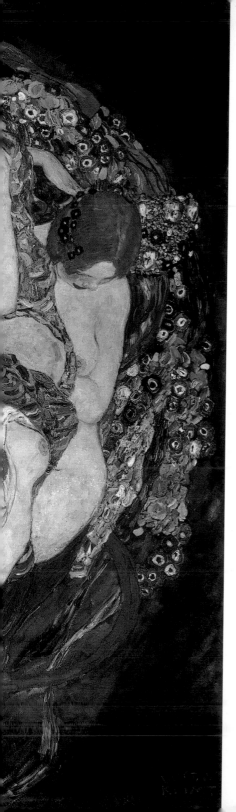

《少女》，1913 年，布面油畫，190 × × 200cm。

國家圖書館出版品預行編目資料

華格納與克林姆／Paco Asensio編著；
— 初版.— 臺中市：好讀，2005〔民94〕
面： 公分，——（當畫家碰到建築師；04）

ISBN 957-455-819-3（平裝）

923.71 94002508

當畫家碰到建築師 04

華格納與克林姆

作者／Paco Asensio
翻譯／王偉　審訂／李淑萍
總 編 輯／鄧茵茵
文字編輯／葉孟慈
美術編輯／劉彩鳳（歐米設計）
發行所／好讀出版有限公司
台中市407西屯區何厝里19鄰大有街13號
TEL:04-23157795　FAX:04-23144188
e-mail:howdo@morningstar.com.tw
http://www.morningstar.com.tw
法律顧問／甘龍強律師
印製／知文企業（股）公司　TEL:04-23581803
初版／西元2005年3月15日

總經銷／知己圖書股份有限公司
台北公司：台北市106羅斯福路二段79號4樓之9
TEL:02-23672044　FAX:02-23635741
台中公司：台中市407工業區30路1號
TEL:04-23595820　FAX:04-23597123

定價：300元／特價：199元

DUETS: Wagner-Klimt
2003 LOFT Publications S.L.
This translation published by arrangement with LOFT Publications S.L.
2004 北京紫圖圖書有限公司授權出版發行中文繁體字版
E-mail:right@readroad.com
http://www.readroad.com

讀者迴響

書名：華格納與克林姆

1. 姓名：＿＿＿＿＿＿＿ □♀ □♂ 出生：＿＿年＿＿月＿＿日
2. 我的專線：（H）＿＿＿＿＿＿＿ （O）＿＿＿＿＿＿＿
 　　　　　　 FAX ＿＿＿＿＿＿＿ E-mail ＿＿＿＿＿＿＿
3. 住址：□□□＿＿＿＿＿＿＿＿＿＿＿＿＿＿＿＿＿
4. 職業：
 □學生 □資訊業 □製造業 □服務業 □金融業 □老師
 □SOHO族 □自由業 □家庭主婦 □文化傳播業 □其他＿＿
5. 何處發現這本書：
 □書局 □報章雜誌 □廣播 □書展 □朋友介紹 □其他＿＿
6. 我喜歡它的：
 □內容 □封面 □題材 □價格 □其他＿＿＿＿
7. 我的閱讀嗜好：
 □哲學 □心理學 □宗教 □自然生態 □流行趨勢 □醫療保健
 □財經管理 □史地 □傳記 □文學 □散文 □小說 □原住民
 □童書 □休閒旅遊 □其他
8. 我怎麼愛上這一本書：

 ＿＿＿＿＿＿＿＿＿＿＿＿＿＿＿＿＿＿＿＿＿＿＿

 ＿＿＿＿＿＿＿＿＿＿＿＿＿＿＿＿＿＿＿＿＿＿＿

 ＿＿＿＿＿＿＿＿＿＿＿＿＿＿＿＿＿＿＿＿＿＿＿

『輕鬆好讀，智慧經典』
有各位的支持，我們才能走出這條偉大的道路。
好讀出版有限公司編輯部　謝謝您！

好讀出版社　編輯部收

407 台中市西屯區何厝里大有街 13 號 1 樓

電話： 04-23157795　傳眞： 04-23144188

E-mail:howdo@morningstar.com.tw

新讀書主義—輕鬆好讀，品味經典

—————請沿虛線摺下裝訂，謝謝！—————

更方便的購書方式·

(1)信用卡訂購　填妥「信用卡訂購單」，傳眞或郵寄至本公司。

(2)郵 政 劃 撥　帳戶：知己圖書股份有限公司 帳號：15060393
在通信欄中填明叢書編號、書名及數量即可。

(3)通 信 訂 購　填妥訂購人姓名、地址及購買明細資料，連同支
票或匯票寄至本社。

◎單本以上 9 折優待，5 本以上 85 折優待， 10 本以上 8 折優待。

◎訂購 3 本以下如需掛號請另付掛號費 30 元。

◎服務專線： (04)23595819-232　FAX ： (04)23597123

◎網　　　址： http://www.morningstar.com.tw